공간의
진정성

깊은 사색으로 이끄는
36편의 에세이

공간의
진정성

김종진

효형출판

깊은 경험으로의 여정

세월의 흔적이 밴 장소는 매혹적이다.

얼굴에 주름이 새겨지듯 건물에도 먼지와 음영이 쌓인다. 날카롭던 모서리는 무뎌지고 반짝이던 외벽은 빛이 바랜다. 처음 지었을 때는 자태를 뽐냈을지도. 하지만 이제는 세상사를 겪은 노인의 온화한 미소처럼 자신을 내려놓고 조용히 주변으로 스며든다.

오래된 공간이 모두 아름다운 것은 아니다. 사람이 살지 않는 곳은 을씨년스러운 쓸쓸함을 풍긴다. 애써 페인트를 발라 예전 모습을 붙잡아도 억지로 주름을 펴고 진한 화장을 한 듯 어색하다. 삶을 담은 건축이라기보다 오브제로 남은 조각이다. 건축사에는 사람이 잠시 머물다 간 생명력 짧은 주택이 얼마나 많은가.

삶과 공간이 긴 세월 조화롭게 함께하는 것은 축복에 가깝다. 넓은 대지에 지은 멋진 건물에 관한 이야기만은 아니다. 오밀조밀한 공동주택의 지극히 평범한 일상 공간에도 해당한다. 오히려 소박한 일상 세계가 우리 삶에는 더 중요하다. 아무리 허름하고 남루할지라도 노곤한 몸을 이끌고

들어와 앉고 눕고 쉴 수 있는 자신만의 아늑한 은신처는 얼마나 소중한가.

누군가의 집을 방문할 때는 그 사람의 공간만을 방문하는 것이 아니다. 그의 삶으로 들어가는 것이다. 현관문을 열면 바깥과 다른 공기가 흘러나온다. 한 개인의, 한 가족의 숨과 체취와 음식과 화장품 냄새가 밴 그 공기는 세상 어디에도 없는 고유한 장소의 향기다. 옷과 사물과 가구가 어우러진 모습은 빛 속에 펼쳐진 내밀한 삶의 풍경이다. 사람과 공간은 떼려야 뗄 수 없는 하나의 숨결, 하나의 생명으로 살아간다. 우리는 바로 그 생명의 숨결 속에 들어와 있다.

세상 모든 장소와 공간에는 그곳만의 맛과 향기와 모양과 소리와 감촉이 있다. 이를 풍부하게 감각하는 일은 우리 존재의 층위를 깊게 만든다. 감각은 표면적인 자극에 반응하는 것을 뜻하지 않는다. 마음으로 들어가 기억과 감정을 건드리는 감각은 부질없이 명멸하는 이미지와 말초 자극과 다르다. 숲속 오솔길을 걸으면 누구나 사색가가 된다. 설명할 수 없는 감각의 체험이 우리를 내면의 오솔길로 이끈다.

어떤 경험은 더 깊은 세계로 들어가게 한다. 우연히 마주한 음영의 공간에서 우리는 잠시 언어와 생각을 잊는다. 어둠과 침묵이 공명하는 세계와 하나 되어, 그것이 어쩌면 밖이 아닌 안의 풍경이라는 통찰에 이를 수 있다. 이는 생활

공간과 다른 차원이다. 공간 너머의 공간, 공간 아닌 공간이다. 모든 감각과 현상이 끊임없이 변화하고 흐르는 배후에 의식의 배경 같은, 광대한 허공이 있다. 이는 생각으로 이해하는 것이 아니라 체험해야만 알 수 있다. 언어와 생각으로 만들어진 세계는 흔들리고 새로운 지평이 열린다.

이 책은 위와 같은 여러 공간의 이야기를 모아 놓은 산문집이다. 일상공간, 건축공간, 의식공간에 관한 이야기들을 '거닐고 머무름', '빛과 감각', '기억과 시간'이라는 소주제로 콜라주 했다. 책은 2011년에 나온 『공간 공감』을 개정하여 만들었다. 『공간 공감』은 건축대학에서 진행한 강의를 바탕으로 했고, 학술적인 내용도 꽤 포함했다. 이번 책에서는 어려운 내용, 불필요한 인용문, 사진을 많이 덜어냈다. 일반 독자들을 위한 산문집으로 다가가기 위해서였다. 세월의 흔적이 밴 12년 전 책을 다시 읽고 고치며 많이 배웠다. 비록 책의 형식과 내용은 상당히 바뀌었지만 전하려는 주제는 그때나 지금이나 크게 다르지 않다.

다시 출간 기회를 준 효형출판에 감사드린다. 벌써 네 번째 책이다. 간혹 '왜 글을 쓰는가'라는 질문을 한다. 답을 못 찾아 답답할 때는 다른 작가들의 답을 읽고 새기며 여행하기도 한다.

어떤 소중한 경험이 있고, 그것에서 의미와 가치를 발견하고 독자와 공유하고 싶은 마음. 그것이 글을 쓰는 원동력 아닐까. 이런 마음으로 글을 쓰지만 늘 부족함을 느낀다.

　이제 또 한 번 독자들과 보이지 않는 오솔길로, 열린 공간으로 산책을 떠난다.

　그 속에서 각자의, 아니 우리의 신비로운 풍경을 발견할 수 있기를.

녹음이 짙어 가는
2023년 어느 날
김종진

목차

거닐고 머무름

우리의 몸이 거닐고 머무를 때,
마음과 정신도 함께 거닐고 머무른다.

-

일상과 건축이 깊이 있는 경험을 전해 줄 때
우리의 삶도 풍부해진다.

'최초의 집'과 '동굴 놀이'

아기가 엄마 품에 안겨 있다.

엄마의 마주 잡은 두 손이 요람 같은 공간을 만들었다. 편안하게 모여진 팔과 가슴은 하나의 작고 아담한 방이 되었다. 폭신한 공간 속에서 아기는 깊은 잠을 잔다. 아무런 도구도, 복잡한 기술도 없이 포근하고 안락한 공간이 만들어졌다. 엄마는 아기에게 생애 첫 번째 집을 선물한다. 그곳에는 부드럽고 따뜻한 살결의 감촉이, 쌔근거리는 옅은 생명을 지탱해 줄 젖의 내음이, 그리고 서로가 교감하는 심장의 소리가 있다.

아기는 무의식적으로 이 요람과 같은 공간을 경험하면서 자란다. 누가 가르쳐 주지 않아도 우리는 매우 어린 시기부터 이러한 공간을 온몸으로 느끼며 성장한다. 의식적으로 생각하고 반응하는 것이 아니라 온전히 '몸으로' 경험한다. 이 작은 생명의 공간에는 이 책에서 이야기하게 될 모든 핵심 요소가 들어 있다. 몸의 움직임, 시선, 감촉, 냄새, 소리, 맛 그리고 기억까지.

아기가 기거나 걷기 시작하면 그의 공간은 엄마 품을 벗어나 집 안 구석구석으로 이어진다. 이불이 만들어 낸 동그

란 동굴, 딱딱한 식탁과 책상 아래의 은신처, 계단참 아래의 어둑한 구석……. 이제 겨우 걷기 시작한 아이의 눈높이에 맞추어 집 안을 바라보면 신비로운 세상이 펼쳐진다. 바닥으로부터 몇십 센티미터 높이에서 바라본 세상은 온통 지붕들이다. 책상도, 식탁도, 의자도 모두 그 아래로 들어가 놀 수 있다.

덴마크 화가 칼 빌헬름 홀소에(Carl Vilhelm Holsoe)가 그린 〈집 안의 아이들(Children in an interior)〉은 어린 시절 놀이의 추억을 떠올리게 한다. 오빠와 여동생이 집 안 계단에 앉아 함께 책을 보고 있다. 마주한 창에서 들어오는 따듯한 햇살은 아이들을 감싸며 집 안 여기저기로 퍼진다. 계단은 어른이 오르내리기 위해 만든 것이지만 아이에겐 더없이 훌륭한 의자가 된다. 이렇듯 집 안 곳곳에는 아이들만의 비밀스런 장소가 숨어 있다.

덴마크의 건축가이자 왕립미술학교 교수였던 스틴 라스무센(Steen Eiler Rasmussen)은 다음과 같이 말했다.

"아이들의 '동굴 놀이'는 무수히 다양하지만, 공통적인 부분은 바로 아이 자신만을 위한 감싸 안는 공간이다. 동물들 역시 은신처를 만드는 능력을 지니고 있다. 땅속에 구멍을 파거나 땅 위에 어떤 종류의 집을 만드는 것이다. 그런데 동물들은 같은 종인 경우 항상 동일한 방법을 사

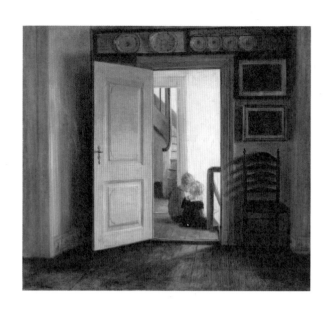

칼 빌헬름 홀소에, 〈집 안의 아이들〉
아이들은 집 안 곳곳에 자신만의 비밀스러운 장소를 만든다.

용한다. 인간만이 여러 가지 상황, 기후 그리고 문화에 따라 다양한 거처를 만들어 낸다."[1]

'자신만을 위한 감싸 안는 공간'.

바로 이 공간은 우리 삶 속에서의 공간 경험을 이야기할 때 가장 근본적인 출발점이 된다. 여기에는 우리가 느끼고 체험하는 공간의 다양한 특성이 깊이 배어 있다. 아이들은 이 감싸 안는 공간을 본능적으로 만들 줄 안다. 그 속에는 어른들이 경계 지어 놓은 딱딱한 생활의 규칙이 적용되지 않는다. 의자는 앉기 위한 것, 책상은 공부하기 위한 것, 계단은 오르내리기 위한 것—모두 어른 입장에서 만든 규칙이고 쓰임새다.

아이들은 보란 듯이 규칙을 깨고 자유롭고 창의적으로 자신의 공간을 만든다. 어른들이 단순히 아이의 놀이 정도로 생각하는 그 속에는 공간의 경험이 지닌 다양한 비밀이 숨어 있다.

나만의 공간 만들기

　학생들이 설계 작업을 하는 스튜디오. 자리 배치가 한창이다. 매년 학기가 시작되면 건축대학과 대학원 건물에는 설렘과 분주함이 가득하다. 스튜디오는 학생들이 오랜 시간 머무르며 작업하는 곳이다. 그들은 각자 자유롭게 작업 공간을 꾸민다. 봄과 가을, 개강 행사와 함께 스튜디오에는 어김없이 새로운 공간들이 탄생하고 허물어진다.

　대부분 학생은 출입구에서 멀리 떨어진 창가 자리를 선호한다. 복도의 소란에서 벗어나 바깥 풍경을 즐기며 작업할 수 있기 때문이다. 이 자리를 차지하지 못한 학생들은 어떻게든 자신만의 아늑한 공간을 만들려고 노력한다. 파티션과 여러 사물을 이용하여 자신만의 '방'을 짓는다. 그러나 가끔은 예외도 있다.

　"전 아무렇지도 않습니다. 이게 편합니다."

　새 학기 첫날, 문을 열고 들어서자 한 남학생이 스튜디오 한가운데에 앉아 입구를 바라본다. 마치 안내 데스크 같다. 보통 출입구 쪽을 피하고 조용한 구석을 향하는데 그 학생

은 반대였다. 더군다나 별다른 파티션도 없이 작업 책상만 덜렁 놓여 있다. 다른 자리도 얼마든지 있는데 왜 그 자리를 골랐을까? 불편하지 않냐고 물었다. 그는 오히려 그런 자리가 편하다고 했다. 문을 열 때마다 나도, 다른 학생들도 어색했지만 시간이 지나자 모두 익숙해졌다. 그렇게 그 학생은 스튜디오 가운데 자리에서 한 학기를 보냈다.

각자의 개성이 두드러진다. 어떤 학생은 열린 풍경을, 어떤 학생은 막힌 구석을, 어떤 학생은 밝은 빛을, 어떤 학생은 어둑한 그늘을 선호한다. 각자의 방을 만드는 과정과 결과를 보면 그 속에는 항상 '자신만을 위한 감싸 안는 공간'이 있다. 공간은 학생마다 다른 모습으로 나타나지만, 공통점이 있다면 스스로 편안하게 느끼는 공간을 만들고자 하는 의지와 바람이다. 어른이 되어서도 어린 시절의 동굴 놀이는 계속된다. 나만의 공간 만들기는 평생 진행형이다. 성인은 다양한 방법과 도구로 정교하게 만들기에 놀이로 보이지 않을 뿐이다.

스위스의 심리학자 장 피아제(Jean Piaget)는 어린이들이 어떻게 주변 세계와 관계를 만들어 가는지 연구했다. 피아제에 따르면 어린이는 외부 환경과의 끊임없는 접촉과 교류를 통해 감각과 지각을 발달시켜 간다. 이런 과정은 어른이 되어서도 이어진다. 즉 사람은 평생 신체 감각,

정서 교감, 논리 사고를 통해 자신과 세계 사이의 안정된 관계를 만드는 것이다. 이 과정을 설명하면서 그는 '동화(Assimilation)', '조절(Accommodation)', '평형(Equilibration)'을 이야기한다.

상상해 보자. 당신이 살아가는 환경에 갑자기 어떤 변화가 일어났다. 예를 들어, 현재 다니는 직장에서 새로 팀을 구성하고 자리를 옮긴다. 평소 불편했던 사람이 바로 옆에 앉게 되었다. 아니면 회사가 다른 지역으로 이사한다고 생각해 보자. 당신이라면 이러한 변화에 순응해 갈 것인가? 아니면 환경을 뜯어고칠 것인가? 우리가 사는 세계에서는 이런 변화가 끊임없이 일어난다. 변화에 대응해 가는 과정에서 마찰을 일으키기도, 부드럽게 녹아들기도 한다.

피아제는 새로운 변화에 순응해 가는 과정을 '동화', 그렇지 않고 환경을 나에게 맞추어 적극적으로 고치는 것을 '조절'이라고 했다. 동화와 조절을 통해 우리는 세상과의 조화에 이를 수 있다. 조화로움 속에서 우리의 몸과 마음은 안정을 찾는다. 피아제는 이를 '평형'이라 불렀다. 어린이들의 공간 놀이는 평형화 과정의 초기 단계를 보여 준다.

우리가 잊었다고 생각하는 어린 시절 동굴 놀이의 비밀은 여전히 유효하다. 몸을 통해 본능적으로 익혀 나간 공간 만들기의 실패와 성공은 하나하나 쌓여 각자의 고유한 삶과 공간 이야기로 엮인다.

보이지 않는 벽

영국 스코틀랜드 북쪽의 한 작은 해변. 조용한 해안 마을 핀드혼(Findhorn)에 사십 대 초반의 메릴린(Marilyn)이 살고 있다. 그녀는 스코틀랜드에서 흔히 볼 수 있는 아담한 규모의 시골집에 산다. 고즈넉한 돌벽과 삼각 지붕 집은 마치 동화 속 풍경 같다.

어느 날, 심리학자가 그녀에게 살고 있는 집을 그려 보라고 했다. 그런데 이게 웬일인가! 메릴린이 그린 집의 모습은 기이했다. 예쁜 시골집은 거대한 원형 철조망 속에 갇혔다. 커다란 태양은 눈물을 흘리고 사람들은 울타리 너머로 그녀를 훔쳐보고 있다. 현관에는 'Help'라는 글자가 보인다. 자신을 여기서 꺼내 달라는 외침일까.

미국 버클리대학교 건축과 교수이자 심리학자 클레어 마커스(Clare Cooper Marcus)는 그녀의 이야기를 경청했다.[2]

"당신이 나에게 집을 그려 보라고 했을 때, 가장 먼저 떠오른 것은 감옥이에요. 이 감옥의 울타리는 하늘 높이 솟아 있어요. 나는 너무 외롭고 어딘가에 갇혀 있다는 생각이 많이 들어요. 나는 이 원형의 감옥에 갇혔어요. 다음으

로 내가 본 것은 태양이에요. 태양은 울타리 밖에서 울고 있어요. 나도 눈물이 나요. 그리고 하늘에는 새들이 날아가요. 그들은 저 위에서 행복하게 노래 불러요. 하지만 난 아무것도 즐길 수가 없어요."[3]

메릴린은 아버지가 일찍 돌아가시고 난 뒤 어머니와 어렵게 생활했다. 변변치 않은 거처를 옮겨 다니며 겨우 학업을 마쳤다. 그녀에게 집이란 고된 외부의 삶에서 도피할 수 있는 은신처였다. 그런 집을, 그녀는 왜 이렇게 그렸을까? 마커스는 메릴린과 대화를 나누며 그녀에게 집은 피난처인 동시에 감옥이라는 사실을 깨달았다.

메릴린은 고된 삶에서 자유로워지고 싶어 했다. 어디론가 훌쩍 떠나 그녀만의 행복을 찾고 싶었다. 하지만 현실은 냉혹했고, 삶은 그녀를 계속 옥죄었다. 이런 그녀의 심리는 어머니에게도 똑같이 작용했다. 메릴린의 어머니는 그녀가 평생 의지할 수밖에 없는 동시에 그녀를 구속하는 존재이기도 했다. 메릴린은 성인이 되어서는 어머니와 떨어져 살았지만 어머니는 그녀를 가만두지 않았다. 매일같이 전화하고, 이메일과 편지를 보내며 집착했다. 메릴린은 어머니로부터도 자유로워지고 싶었지만 그럴 수 없었다. 엎친 데 덮친 격으로 주거 여건도 좋지 못했다. 메릴린의 집은 마을 중심에서 떨어진 외딴 곳에 있었고 앞뒤로 도로가 나 있어

©Clare Cooper Marcus

메릴린이 그린 집과 주변

그림을 통해 한 사람의 심리 상태를 짐작할 수 있다.

마치 섬과 같았다. 그녀가 선택한 집이지만 그 집은 그녀의 불안한 심리를 악화시켰다.

메릴린의 이야기를 듣고 나면 집에 대한 기이한 묘사를 비로소 이해할 수 있다. 그녀의 그림은 자신과 세상 사이에 놓인 관계의 표현이다. 아울러 세상에 외치는 호소다. '섬'은 집이 아니라 메릴린 자신이었다.

앞뒤로 도로가 난 집. 이런 주거 환경은 다소 껄끄러울 수도 있지만, 주된 문제 원인은 아니다. 어떤 사람은 오히려 이웃과 편하게 왕래할 수 있다며 좋아할지도 모른다. 하지만 메릴린은 앞뒤에서 누군가가 자신을 훔쳐본다고 생각했다. 이는 그녀의 불안을 부추겼다. 그녀와 세계 사이에 보이지 않는 벽이 생긴 것이다.

삶은 섬세하고 미묘한 심리, 정신 상태가 외부 공간 상황과 끊임없이 얽혀 관계를 만드는 과정이다. 이 관계 속에서 우리는 보이지 않는 벽 대신 조화롭고 안정적인 평형을 찾으려 노력하는 것이다.

어느 철학자의 유언

나만의 온전한 공간은 어떻게 만들어질까? 우리는 어떤 공간에서 아늑함과 편안함을 느끼는 것일까? 왕처럼 넓은 땅과 저택을 소유하고 경비병들에 둘러싸여 있으면 가능할까? 이 질문에 답하기 위하여 공간에서 어떤 경험을 하는지 생각해 볼 필요가 있다.

사방으로 벽이 있고, 창문과 문이 나 있는 방을 상상해 보자. 그 안에 머물면 참 아늑하다고 느낄 것이다. 아늑하다는 느낌은 어떻게 생겨나는가? 머릿속으로 공간을 그리며 경험해 보자.

우선 벽. 벽은 외부의 침입과 시선을 차단하여 무언가에 둘러싸여 보호받고 있다는 느낌을 준다. 하지만 이 느낌은 어디까지나 아늑하게 느끼는 범위 안에서만 효과가 있다. 벽이 너무 강조돼 폐쇄적인 공간이 되면 더 이상 아늑함을 느끼긴 어렵다.

다음으로 문과 창. 열린 틈으로 싱그러운 봄바람이 들어온다. 계절에 따라 자연스럽게 여닫으면 안락함을 더해 준다. 바깥 풍경이 보인다. 세상과 연결됐다는 인상을 준다. 이 역시 미묘하다. 열림과 닫힘은 수학 법칙에 따라 아늑함

을 만드는 것이 아니다. 공간의 감각과 감정은 어디까지나 머무는 사람의 경험에 달려 있다. 여기서 중요한 것은 벽과 문, 창 등의 물리적인 실체가 아니라 그것들이 사람과 관계하며 만들어 내는 경험의 질이다.

독일 철학자 마르틴 하이데거(Martin Heidegger)는 「건축하기, 거주하기, 사유하기(Building Dwelling Thinking)」라는 에세이에 이렇게 썼다.

"거주물은 그 안에 거주함이라는 하나의 사건이 진정으로 일어나고 있다고 말해 줄 정황이 있는가?"[4]

하이데거는 진정한 건축을 판단하는 기준이 '그 안에서 삶이 제대로 영위되고 있는지'라고 보았다. 건축이 아무리 훌륭한 면모를 지니고 있어도 온전한 거주의 경험을 제공하지 못하면 의미가 없다고 했다. 그렇다면 그가 말하는 '거주'는 무엇을 뜻할까?

"거주함의 본질은 어디에 있는가? 언어가 건네는 말에 귀기울여 보자. (중략) '거주하다(wunian)'는 평화로이 있음, 평화롭게 됨, 평화 속에 머물러 있음을 의미한다. 거주함이란 자유로움의 영역 안에서 평화롭게 머물러 있음을 뜻한다."[5]

하이데거는 삶이 평안하게 머무르면서 자신만의 본질을 찾을 때 비로소 진정한 거주가 시작된다고 보았다. 이때 진정한 거주는 순간순간의 경험으로 만들어진다.

하이데거가 말하는 '거주'란 집이나 어떤 건물 안에 물리적으로 머무는 것만을 뜻하지 않는다. 살아가는 삶 자체를 의미한다. 그가 말하는 거주는 포괄적인 삶이기 때문에 특정한 건축 양식을 초월한다. 삶은 건물 안에서도, 밖에서도, 길에서도, 숲에서도 끊임없이 이어진다. 이러한 이유로 하이데거는 거주를 말할 때 '거주함'이라는 명사보다 '거주하다(dwelling)'라는 현재진행형 동사를 사용했다. 그의 에세이와 강연 제목 '건축하기, 거주하기, 사유하기'에서도 이를 엿볼 수 있다.

그러면 그는 과연 어떤 집에 살았을까? 독일 남부 '슈바르츠발트(Schwarzwald)'에는 그가 살던 집이 있다. 슈바르츠발트의 영어식 지명은 '블랙 포레스트(Black Forest)'. 다시 우리말로 옮기면 '검은 숲'이다. 아름다운 전원이 펼쳐진 곳이다. 수목과 들판이 어우러진 언덕 풍경이 목가적이다.

'토트나우베르크(Todtnauberg)'라는 마을에 도착하면 시골 냄새가 밀려온다. 광활한 초원의 산길을 오르다 바람에 흔들리는 나뭇가지 서걱거리는 소리가 귓가를 스치면, 언덕 중턱에 작은 오두막이 보인다. 시원한 풍경을 가득 안은

하이데거의 오두막

하이데거는 거주의 본질이 '평안'에 있다고 보았다.

오두막은 목재 구조와 세모 지붕으로 만들어졌다. 작지만 단단한 모습. 하이데거가 1922년에 지은 오두막이다.

노년의 하이데거는 많은 시간을 이 집에서 보내며 사색하고 글을 썼다. 오두막과 산이 주는 모든 것은 그의 경험이자 삶이었다. 그는 오두막에 머물며 숲을 산책하고, 샘에서 물을 긷고, 나무를 베어 불을 때며 살았다. 사람들이 방문하면 산에 사는 이야기를 풀어놓기도 했지만, 주로 오두막 구석 책상에서 고요히 글을 쓰며 보냈다. 조그만 책상에 앉으면 창밖으로 샘물과 '검은 숲'이 보이고 처마에 걸린 풍경 소리가 들렸다.

하이데거는 사람이 하늘 아래, 땅 위에 서서, 신성함을 마주하고, 죽음의 운명 속에서 살아간다고 했다. 그리고 이들이 한데 어우러져 '존재함'을 만든다고 했다. 그는 서양 건축의 역사에서 항상 우월한 지위를 차지하고 있던 건물의 '형식' 대신 그 안에 살고 있는 사람의 삶을, 그 존재의 '경험'을 제자리로 돌려놓으려 했다. 그는 우리의 일상적인 삶과 세계가 하나의 경이로운 경험이 되길 원했던 것이다.

1976년, 하이데거는 임종을 맞이하며 관에 특별한 것을 넣어 달라고 했다. 그것은 바로 자신의 책상 창문 밖으로 보이던 검은 숲의 나뭇가지들과 처마에 달려 소리를 울리던 풍경이었다.

삶을 담은 그림

삶을 위한 공간에는 그 중심에 사람이 있다. 삶이 공간의 중심이 될 때 진정한 경험이 일어난다. 우리는 그저 감각으로 자극을 받으면 경험이 만들어진다고 생각한다. 하지만 진정한 경험은 그렇지 않다.

어떤 멋진 건물에 들어간다. 화려한 형태와 눈부신 조명이 눈을 사로잡는다. 여기에서도 우리는 공간을 경험한다. 하지만 주로 시각적인 자극에 의한 경험이다. '나'로 하여금 더 깊은 경험으로 들어가게 하지 못하고 텔레비전을 보듯 그저 바라보게 만든다. 나는 소외되고 타자가 된다.

세 점의 그림을 보자. 하나는 18세기 프랑스 신학자이자 건축 이론가인 마크 앙투안 로지에(Marc-Antoine Laugier)의 〈원시 오두막(Primitive Hut)〉이다. 다른 하나는 〈류이주 영정〉이다. 낙안 군수를 지낸 류이주(柳爾胄)의 영정으로, 그가 지은 전라남도 구례 운조루(雲鳥樓) 고택 사랑채가 배경이다. 작자는 알 수 없고, 19세기 전후에 그려졌다. 마지막 그림은 20세기 미국 화가 에드워드 호퍼(Edward Hopper)가 그린 〈빈 방의 빛(Sun in an Empty Room)〉이다. 세 그림에

나타난 건축과 공간의 경험을 비교해 보자. 그림 속 인물의 시점과 밖에서 그림을 바라보는 우리의 시점이 있다.[6]

〈원시 오두막〉에는 여신과 아기 천사가 있고, 그 뒤로 나뭇가지를 엮어 만든 집 모양 구조물이 보인다. 여신은 손가락으로 오두막을 가리킨다. 아기 천사의 시선은 여신의 손을 따라가 오두막을 향한다. 그림을 들여다보는 우리도 외부에서 오두막을 바라본다.

〈류이주 영정〉에는 마루에 류이주가 앉아 있다. 무릎에 아기를 안고 대문 너머 산을 바라본다. 자세히 보면 인물의 몸집이 유독 크다. 일어서면 대문보다 클 것 같다. 주인공을 강조해 그렸음을 알 수 있다. 류이주의 시선은 집 내부에서 외부로 향한다. 우리의 시선은 그림 밖에서 안으로 들어갔다가 그의 시선을 따라 다시 나온다.

〈빈 방의 빛〉은 위의 두 그림과 달리 인물이 없다. 대신 빈 방의 구석과 창의 일부만 보인다. 햇빛이 방 안으로 투사된다. 이 그림에는 인물이 없기 때문에 우리의 시선만 남는다. 우리의 시점이 화가의 시점이다. 화가와 감상자 모두 내부를 바라본다.

이 그림들은 서로 다른 시기에 다른 문화권에서 그려졌다. 화가들의 의도 또한 전혀 다르다. 로지에의 그림은 자신의 건축 이론서에 들어간 삽화고, 〈류이주 영정〉은 운조루와 창건주를 기리는 족자다. 호퍼의 그림은 순수 회화 작

마크 앙투안 로지에, 〈원시 오두막〉
로지에는 집의 원형이 그림 속 형상과 같다고 말했다.

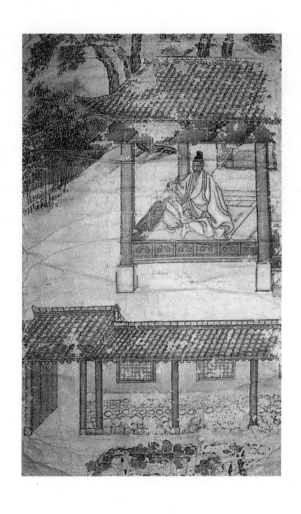

〈류이주 영정〉

그림을 보다 보면 우리 시선이 류이주의 시선을 따라간다.

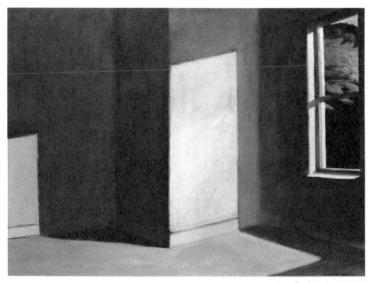

에드워드 호퍼, 〈빈 방의 빛〉

호퍼의 그림은 일상적인 공간을 낯설게 느끼게 한다.

품이다.

배경과 목적이 다르듯 그림들이 주는 공간 경험 방식도 다르다. 〈원시 오두막〉이 건물 외부 시점에서 그려진 반면, 나머지 두 그림은 내부 시점을 다룬다. 특히 〈류이주 영정〉은 집에 머무르는 거주자의 시점을 상상하게 만든다. 호퍼의 빈 방에는 사람 사는 흔적이 없다. 허공의 미묘한 기류만 흐른다. 영정은 공간의 주인을 명확하게 표현한다. 다른 두 그림과 다르게 〈류이주 영정〉은 실존하는 집을 배경으로 그려졌다. 그 안으로 들어가 보자.

지리산 남쪽 끝자락. 뒤로는 큰 산이, 앞으로는 강과 평야가 펼쳐진다. 다섯 가지 아름다움이 있다는 명당 오미동(五美洞) 마을에 운조루가 자리한다. '구름 속에 새처럼 숨어 사는 집'이란 뜻의 운조루는 조선 시대 무관 류이주가 1776년에 지었다. 이 대저택을 그린 그림은 〈류이주 영정〉외에도 몇 점 더 있다. 그중에서도 〈전라구례오미동가도(全羅求禮五美洞家圖)〉(이하 〈오미동가도〉)는 놀라운 표현법을 보여 준다.

〈오미동가도〉는 오미동 마을에 있는 집 그림이란 뜻이다. 집 전체 모습과 주변 산세를 묘사했다. 가운데 왼편에 류이주가 영정과 같이 앉았다. 그런데 그림을 살펴보면 이상한 곳이 한두 군데가 아니다. 지붕들은 서로 다른 방향

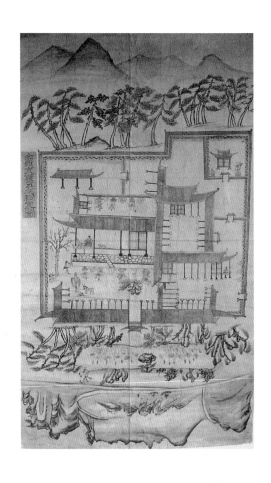

운조루 내외부를 그린 〈오미동가도〉
바라보는 방향에 따라 다른 풍경과 의미가 펼쳐진다.

으로 누웠다. 위아래의 산과 나무도 반대로 누웠다. 마당에 있는 화초들까지 제각각 누웠다. 왜 이렇게 그렸을까?

그림을 돌려 보자. 90도로, 180도로 돌려 본다. 한자로 쓴 제목과 류이주의 모습만 방향이 바뀌거나 거꾸로 될 뿐, 다른 곳은 어색하지 않다. 돌리는 대로 지붕이 바로 선다. 〈오미동가도〉는 이렇게 사람이 바라보는 방향에 따라 그려졌다. 여기서 사람은 운조루의 거주자다. 그림을 바라보는 우리가 아니다. 거주자의 시점으로 그림을 보아야 한다. 그리고 이 그림에는 한 사람의 시점만 있는 것이 아니다. 각각의 공간에 거주하는 사람이 그 장면의 주인공이다. 사랑채에서는 바깥주인이, 안채에서는 안주인이, 행랑채에서는 일하는 사람이 주인이다. 이러한 주인들의 시점에 따라 지붕과 나무들, 즉 풍경이 그려진 것이다.

〈오미동가도〉는 운조루의 건축 철학을 보여준다. 집을 만든 설계 개념을 표현한다. 실제로 운조루를 답사해 보면 〈오미동가도〉에 표현된 '드러누움'을 입체적으로 경험할 수 있다.

마당을 지나 돌로 만든 경사로를 오른다. 울퉁불퉁한 돌의 질감이 느껴진다. 앞으로 막아선 건물이 왼쪽으로 돌아가게 한다. 좁은 돌단을 따라 걷는다. 댓돌을 딛고 툇마루에 올라선다. 작은 아이는 오르기 힘든 높이다. 툇마루를

밟으면 나무 널들이 삐걱댄다. 문고리를 잡아당겨 사랑방으로 들어가면 얇은 한지 한 장으로 안과 밖이 나뉜다. 어둑한 방 안에 밝은 뒷마당이 액자처럼 걸린다.

사랑마루로 나간다. 마루에 앉아 200년도 넘은 고목의 거친 결을 만진다. 세월의 골이 선명하다. 처마가 오후의 햇빛을 가리고, 아래로 바람이 드나든다. 행랑채 지붕 너머로 들과 산이 보인다. 누구든 이곳을 찾으면 어느새 류이주가 될 것이다.

운조루는 건축을 드러내는 대신 안에 사는 사람과 자연의 관계를, 사람과 사람의 관계를 담는 매개체 역할을 한다. 자신만을 보라고 재촉하지 않는다. 건축과 공간을 통해 삶의 경험을 만들어 낸다.

운조루는 과거의 삶을 위한 과거의 집이다. 지금 여기 우리의 삶을 위한 오미동가도, 아니 ○○동가도는 어떻게 그려질 수 있을까.

경험의 지층

숲을 걷고, 목욕을 하고, 거실에 머문다. 이 평범한 일상의 경험들이 하나의 의미가 될 수 있을까?

공간 경험은 몸으로 체험하는 다양한 감각, 기억, 무의식이 한데 섞여 만들어진다. 우리는 어딘가를 걷고, 오르내리고, 눈으로 보고, 코로 냄새 맡고, 귀로 듣고, 손으로 만진다. 그리고 그 감각을 기억한다.

곰곰이 생각해 보자. 우리는 '걷는다'고 하지만 걷기가 항상 같은 걷기일까? 천천히 사색하며 숲길을 걷는 것과 도심 아스팔트 도로 위를 서둘러 걷는 것은 다르다. 보는 것도 마찬가지다. 끝없이 명멸하는 네온사인 불빛이 눈에 들어오는 것과 무언가를 음미하며 천천히 바라보는 것은 전혀 다르다.

우리는 흔히 몸의 감각 기관으로 받아들인 정보들, 즉 빛·소리·냄새·감촉·맛이 그대로 하나의 경험이 된다고 생각하지만 사실 그렇지 않다. 표피적인 감각의 자극일 뿐이다. 사람의 경험은 그리 단순하지 않다. 그것은 마치 겹겹이 쌓인 지층을 통과하는 물과 같다. 수많은 흙과 돌과 자갈과 모래, 그리고 동식물의 화석과 다양한 광물이 겹쳐

진 복잡한 지층을 투과하는 물이다.

감각 기관으로 전해진 정보들은 먼저 순간 경험을 만든다. 동시에 이 정보들은 우리 개개인이 지닌 감각의 지층 속으로 내려간다. 그 지층은 본능과 학습된 정보, 느낌과 감정, 개인의 기억과 조상의 기억, 의식과 무의식, 사회와 문화로 다져졌다. 감각의 정보가 이 두터운 지층을 통과하면 전혀 다른 물이 된다.

모든 감각이 지층을 통과하는 것은 아니다. 대부분 잠시 표면에 머물다 사라진다. 하지만 어떤 경험은 내면을 타고 흘러 깊은 밑바닥까지 내려간다. 이러한 경험은 결코 가볍지 않다. 깊은 경험은 존재의 핵심을 이룬다. 이렇게 우리의 삶도 깊어진다. 그러니 사람 사이에 동일한 경험은 있을 수 없다. 저마다의 지층이 다르듯 하나의 감각도 결국 다른 물이 되어 내면의 저수지로 흐른다.

어떤 미술 전시장에 들어간다. 깜깜한 어둠 속에 밝은 빛 하나가 산란한다. 어떤 사람은 불빛을 보고 밤하늘의 별을 떠올린다. 작가가 희망의 메시지를 전달한다고 믿는다. 어떤 사람은 같은 불빛을 보고 예전에 겪은 교통사고 장면이 머릿속을 스친다. 어둠을 뚫고 무섭게 달려오던 자동차의 불빛. 동일한 상황에서도 전혀 다른 장면을 떠올린다. 현대 미술과 전자 장치를 모르는 원시인이 전시실에 들어간다면

어떻게 될까? 그는 그 불빛이 맹수의 눈빛이라고 생각할지도 모른다. 자신을 공격할 동물에 대응하기 위해 무기를 찾을 것이다.

도시와 건축, 공간이 표피적인 감각 자극만 추구하면 그 경험 역시 표면적일 수밖에 없다. 많은 현대 공간 디자인이 감각을 추구한다고 한다. 감각 경험을 통해 어떤 목표를 추구하는지가 중요하다. 끝없이 소비를 자극하고 몸과 마음을 들뜨게 하는 감각의 이미지들은 자본주의 문화에서 어느 정도 필요한 부분이다. 하지만 자극에만 둘러싸인 삶은 피로하고, 그런 문화에는 한계가 있다. 우리는 그저 감각을 받아들이는 기계가 아니다. 공간은 깊은 경험을 유도하는, 그래서 개개인이 스스로의 심연에 다가갈 수 있게 하는 역할을 해야 한다.

건축과 공간이 깊이 있는 경험을 더 많이 제공할 때 삶도 풍부해진다. 겉모습만 화려한 건축, 사진 찍기 위한 이미지로서의 공간은 이러한 경험을 보장하지 못한다. '공간이 어떠한 경험을 만들 수 있는가'는 건축의 크기와 형식을 초월한다. 그것은 외형이 아닌 공간의 질적 특성에 의해 좌우된다. 그러므로 평범한 건물, 일상 공간에서도 깊이 있는 경험은 가능하다.

공간과 사람의 교감이 중요하다. 공간은 어떠한 현상 체

험을 유도해야 한다. 이는 의도된 설계에 의한 것일 수도 있고, 빛과 음영의 변화와 같이 자연 현상에 의한 것일 수도 있다. 사람은 이를 포착하고 내면의 울림으로 감응할 수 있어야 한다.

공간과 사람이 진정으로 만날 때 경험은 온전한 깊이가 된다. 이때 공간과 사람은 비로소 하나의 삶을 이룬다. 그래서 공간 경험의 깊이는 바로 삶의 깊이인 것이다.

걷기와 머물기의 즐거움

앞으로 쭉 뻗은 길. 길을 따라 천천히 걷는다. 자연스레 만들어진 길일수록 걷기에 좋다. 숲에 난 오솔길 대부분은 오랜 시간에 걸쳐 만들어진다. 동물과 사람의 발자국이 모여 어느새 길이 탄생한다. 나무들 사이로 완만하게 굽은 숲길을 걸으면 누구나 사색가가 된다.

걷는 행위는 사람의 가장 기초적인 움직임 중 하나다. 아기는 바닥을 기어다니다 첫돌쯤 되면 뒤뚱뒤뚱 일어선다. 아직 말랑하고 여린 근육으로 자신의 무게를 힘겹게 일으켜 세운다. 그러나 이내 자빠진다. 다시 일어난다. 한 발 두 발 어렵게 발을 떼다 보면 어느새 몇 발자국을 걷는다. 부모도 놀라고 자신도 놀란다.

어른이 되어 바쁘게 살다 보면 걷기의 경이로움을 잊는다. 그러다 어느 순간, 걸을 수 있다는 사실이 새삼 고맙고 소중해질 때가 있다. 사고로 오랜 시간 걷지 못하다가 일어났을 때 그렇다. 제 몸무게를 싣고 걸을 수 있다는 것은 얼마나 큰 축복인가.

우리가 모여 사는 도시와 마을은 길과 집으로 만들어진

다. 좁은 골목길과 늘어선 벽들은 긴 공간의 축을 따라 걷게 만든다. 독일 시인 라이너 마리아 릴케(Rainer Maria Rilke)가 쓴 『말테의 수기(The Notebooks of Malte Laurids Brigge)』에 나오는 구절이다.

"그 여자는 햇볕으로 따뜻해진 높다란 담벼락을 따라 힘들게 걸음을 옮기면서 벽이 아직도 거기에 있는지 확인하는 듯이 때때로 벽에다 손을 대 보곤 했다. 그래, 벽은 아직도 거기 있었다."[7]

벽을 따라 걷는 사람의 움직임과 심리가 미묘하게 드러난다. 걷는 행위는 어떤 심리 상태를 동반하는가에 따라 전혀 다른 경험이 된다.

때로는 움직임 자체로 하나의 시(詩)가 되기도 한다. 멕시코의 건축가 루이스 바라간(Luis Barragán)이 여든 살이 다 되어 지은 집 길라르디 주택(Casa Gilardi). 거의 10년 동안이나 설계를 맡지 않았던 고령의 바라간은 자신의 마지막 작품이 되는 이 프로젝트를 다음 조건으로 수락한다. 대지에 있는 큰 나무를 그대로 놔둘 것, 집 안에 명상을 위한 물의 공간을 만들 것.

1층의 좁은 현관을 지나면 복도가 나온다. 노란 빛으로 가득 찼다. 보통 복도는 이동을 위한 곳이지만 이곳은 사람

길라르디 주택 1층 복도
노란 복도는 방문객들을 천천히 사색하게 한다.

을 천천히 걷게 만든다. 좁은 유리창으로 들어오는 세로 빛들은 공간을 노랗게 물들이며 초현실적인 분위기를 만든다. 벽에 손을 대고 힘겹게 이동하는 『말테의 수기』 속 여인과는 전혀 다른 걷기다. 길라르디 주택의 복도는 마치 노란 꿈속을 산책하는 듯한 느낌을 준다. 바라간은 귀가한 사람이 바깥일을 잊고, 천천히 걸으며 쉬고 사색하길 바랐다.

반면 우리는 어떤 공간에서는 걷지 않고 머무른다. 고요한 호숫가의 벤치를 떠올려 보자. 이곳에 이르면 우리는 잠시 쉬어 간다. 벤치에 앉아 노곤한 다리를 풀며 경치를 감상한다. 몇 조각의 나무가 모여 우리에게 앉으라고 손짓한다. 작지만 하나의 장치가 되어 머무름을 이끈다. 벤치가 없다면 우리는 지친 다리를 끌고 계속 걷거나 멈춰 서 숨을 고를 것이다. 작은 벤치 하나의 있고 없음이 우리와 환경 사이에 서로 다른 관계를 만든다.

도시와 건축의 공간도 마찬가지다. 우리는 어떤 공간에서는 거닐고 어떤 공간에서는 머문다. 『말테의 수기』에 나오는 다음 구절이다. 주인공 말테는 외할아버지가 사는 시골의 오래된 성을 방문해 복잡한 내부를 돌아다니다 어떤 홀로 들어선다.

"큰 홀만은 내 마음속에 온전히 남아 있는 것 같다. (중략) 짐작건대 그 방은 둥글고 높은 천장을 갖고 있어 다른 모

든 것보다 인상이 강렬해서 그 어둡고 높은 공간으로, 그리고 한 번도 밝혀진 일이 없는 구석구석으로 사람의 기억에 아무런 대용물도 주는 일 없이 그저 모든 영상을 빨아들이기만 했다."[8]

말테는 홀에 머물며 천장을 응시하고 있다. 몸과 마음이 모두 정지하여 어둡고 높은 공간 속으로 빨려 들어간다.

길이나 복도는 우리를 걷게 만들지만 홀과 방은 우리를 멈추게 한다. 거닒과 머무름. 도시에서는 길과 광장이, 집에서는 복도와 방 혹은 거실이 그 역할을 한다.

바라간이 설계한 다른 공간에서도 이런 모습을 볼 수 있다. 멕시코시티에 있는 자신의 집. 입구로부터 여러 개의 크고 작은 공간을 지나 거실에 이른다. 바라간은 항상 독특한 전이 영역을 통해 중요한 장소에 이르도록 설계했다. 고요한 침묵이 흐르는 이 공간은 발걸음을 멈추고 머물게 한다. 거실에는 테이블과 의자가 정갈하게 놓여 있고 커다란 통창 너머로 정원이 보인다. 공간이 서 있지 말고 의자에 앉아 정원을 바라보라고 속삭인다. 좋은 공간은 언제나 사람에게 말을 건다. 이 거실은 앞서 하이데거가 말한 '평안함 속의 머무름'을 잘 보여 준다.

공간은 이렇게 우리를 거닐고 머물게 한다. 짧은 시간으

로 보면 이곳저곳으로 이동하고 머문다. 하루를 보면 아침에 집을 나서 일을 하고 저녁에 돌아온다. 사람의 일생으로 보면 땅에서 태어나 한평생 거닐다 다시 땅으로 돌아간다.

노르웨이 건축가이자 실존주의 철학자 크리스찬 노베르그 슐츠(Christian Norberg-Schulz)는 머무름과 움직임을 '장소'와 '통로' 혹은 '중심성'과 '장축성'이라는 개념으로 설명했다.

"장소와 통로의 관계는 하나의 기본적인 이분법을 만들어 내는데, 이 이분법은 유럽인이 역사를 통하여 강하게 느껴 왔던 것이다. 우리는 이것을 '중심성(centralization)과 장축성(longitudinality) 사이의 긴장'이라고 부를 수도 있다. 중심성은 어떤 장소에 종속해야 하는 필요성을 상징하고 있음에 대하여, 장축으로 유도되는 운동은 세계를 향한 일정한 개방성, 즉 정신적일 뿐만 아니라 물리적일 수도 있는 하나의 방향성을 표현한다."[9]

장소와 통로, 중심성과 장축성의 관계는 동서고금의 수많은 마을과 도시에서 찾아볼 수 있다. 오래된 유럽 도시의 항공사진을 보면 이런 모습이 잘 나타난다. 걷고 쉬고, 거닐고 머무르는 길과 광장이 거미줄처럼 얽혀 있다. 오래된 도시는 자동차가 아닌 사람 중심으로 만들어졌기 때문에

지금까지도 걷기와 머물기의 즐거움을 준다.

노베르그 슐츠는 두 개념에 물리적인 측면뿐만 아니라 정신적인 측면도 포함되어 있다고 말한다. 우리가 신체 움직임이나 정지 동작 정도로 생각하는 거닒과 머무름의 공간 경험은 사실 그리 단순하지 않다. 몸이 거닐고 머무를 때 정신과 심리도 함께 거닐고 머무르는 것이다. 때로 몸은 이동하지만 정신은 어딘가에 멈추어 있는 경우, 반대로 몸은 멈추어 있지만 정신은 어디론가 방황하는 경우도 있다. 『말테의 수기』에 나오는 여성과 주인공도 신체의 움직임과 감정을 함께 보여 준다.

이렇듯 몸과 마음과 공간은 서로를 거닐고 머무르며 순간순간 삶의 변주곡을 만들어 낸다.

몸과 마음이 함께 오르내리다

지하로 내려간다. 깊이를 알 수 없다. 바깥에서 스며든 햇빛은 아래로 내려갈수록 어둠으로 변한다. 지하는 신비와 두려움의 세계다. 지하 공간으로 내려가는 것은 마음속 바닥으로 내려가는 것과 비슷하다. 땅속 어둠은 단순한 검은색이 아니다. 온갖 무의식과 두려움이 섞인, 무언가로 가득 찬 세계다.

'아래'의 공간은 자연에도 있고 사람이 만든 도시와 건축에도 있다. 자연이 만든 동굴은 끝이 어딘지 알지 못하는 경우가 많다. 과학적인 수치는 계산할 수 있을지도 모르지만, 우리는 영원히 그 정확한 실체를 파악할 수 없을지 모른다. 그것은 수학적인 사실의 세계가 아닌, 정신적이고 심리적인 세계이기 때문이다.

도시 아래에는 셀 수 없이 많은 하수관과 통로가 얽혀 있다. 집 아래에는 지하실과 창고가 있다. 현대 도시에서 사람들은 주택의 지하 공간을 체험할 기회가 적다. 하지만 예전 주택의 경우 땅 아래에 다양한 형태의 공간들을 두었다. 집의 지하 공간은 규모는 동굴에 비할 바가 못 되지만 어둠의 밀도와 심리의 긴장감만큼은 동굴 못지않다. 프랑스

철학자 가스통 바슐라르(Gaston Bachelard)는 『공간의 시학 (The Poetics of Space)』에서 다음과 같이 말했다.

"지하실의 경우, 그것의 유용성을 찾아볼 수도 있을 것이다. 편리한 점들을 열거함으로써 합리적으로 설명할 수도 있을 것이다. 하지만 그것은 우선 집의 어두운 실체, 지하의 힘에 참여하는 실체이다. 거기서 꿈에 잠길 때, 우리들은 인간 심연의 비합리성과 화합한다."[10]

서양 전통건축에서 보통 지하 공간은 주택 지하실과 교회나 성당의 '크립트(Crypt)' 등이다. 주로 목구조로 만들어지는 동양 전통건축에서 깊은 지하 공간은 흔치 않다. 반면 서양에서는 작은 집도 지하·1층·2층·다락의 수직 구조를 지니는 경우가 많다. 이러한 집의 수직성은 바슐라르가 이야기하는 현상적 이미지의 바탕이 된다. 거대한 성당 지하는 상부의 엄청난 무게를 받치는 육중한 구조로 만들어진다. 두꺼운 기둥과 막힌 벽들이 교차하며 하중을 분산한다. 이런 곳은 자연광이 들지 않아 매우 어둡다. 또한 묘지로도 사용되기 때문에 엄숙하고 무거운 분위기를 자아낸다. 바슐라르는 지하 장소들이 합리적인 사고보다 비합리적인 꿈과 신비로운 힘의 세계에 속한다고 말한다.

지하로 내려가는 것은 현대건축에서 흔하게 사용되는 방법은 아니지만 매력적인 공간을 만든다. 건축가 알베르토 캄포 바에자(Alberto Campo Baeza)는 지상과 지하가 대비되는 공간을 만들었다. 스페인 마드리드 근교에 위치한 블라스 주택(De Blas House). 바에자는 경사 지형을 이용해 1층은 반쯤 땅속에 묻고 2층은 완전히 열린 공간으로 설계했다. 1층은 두껍고 무거운 콘크리트로, 2층은 아주 얇은 철구조체와 유리로 만들었다. 두 층 사이에는 작은 계단이 있다. 사람들은 계단을 내려가고 올라가며 다른 공간을 체험한다. 콘크리트로 만든 1층은 폐쇄적인 동굴을 연상시킨다. 작은 구멍들만 외부를 향해 뚫려 있다. 어두운 실내 분위기는 안으로 모이는 사적 공간을 형성한다.

이번에는 공간을 올라가 보자. 부아 도이에 성(城)의 폐허. 위로 향한 계단 상부에서 빛이 내려온다. 어둠 속을 헤매다 이제야 밝음을 향해 올라간다. 저 아래의 알 수 없는 암흑에서 벗어나면 마음이 편해지고 가벼워진다. 올라가는 계단은 새로운 풍경을 기대하게 한다. 다 오르면 전경이 트이며 파노라마가 펼쳐질 것 같다. 내려감이 감성과 무의식의 세계를 향한다면 올라감은 이성과 의식의 세계를 향한다. 바슐라르는 집의 최상층, 다락에 대해 다음과 같이 이야기한다.

블라스 주택
1층은 반쯤 땅속에 묻혀 있고, 2층은 확 트였다.

"높은 층들과 지붕 밑 곳간을 몽상가는 '세우는' 것이다. 그는 그것들을 세우고 또 세워서 잘 세워져 있게 한다. 밝은 높이에서의 꿈과 더불어 우리들은 지적으로 이루어진 계획들의 합리적인 영역에 있게 된다."[11]

지하 공간은 자신이 구체적으로 어떻게 만들어졌는지 알려 주지 않는다. 그것은 만드는 과정에도 기인한다. 땅을 파면 하나의 작은 공간이 형성된다. 그곳에서 우리는 내부를 인식할 수 있지만 벽, 즉 땅 너머의 세계에 대해서는 알 수 없다. 반면 지상 공간, 특히 지붕과 다락은 기둥과 판을 사용하여 세운다. 파서 만드는 것이 아니라 구조 계산을 하고 세운다. 그래서 바슐라르는 지상을 합리적인 영역이라고 말한 것이다.

17세기 이탈리아 건축가 프란체스코 보로미니(Francesco Borromini)는 '산 카를로 알레 콰트로 폰타네(San Carlo alle Quattro Fontane)'를 설계했다. 로마 도심에 위치한 이 교회에 들어서면 마름모꼴 평면이 눈에 들어온다. 내부는 대부분의 가톨릭교회와 달리 좁고 높다. 협소한 대지 때문이다. 상부를 올려다보면 타원형 돔 내부가 보이고 끝없는 상승감이 느껴진다. 공간의 깊이가 대단하다. 이는 두 가지 요소에 의해 만들어진다. 하나는 돔 내부의 기하학 패턴이고,

©Thomas Bresson

프랑스에 있는 부아 도이에 성(Fort du Bois d'Oye) 계단
몸의 오르내림은 마음과 정신도 함께 오르내리게 한다.

다른 하나는 빛이다. 기하학 패턴은 위로 올라갈수록 작아진다. 꼭대기가 더 멀리 보이게 하는 착시를 일으킨다. 어둑한 내부와 대비되는 상부의 빛은 하늘로 향하는 상승감을 고조시킨다.

다시 블라스 주택. 콘크리트 동굴에서 계단을 올라간다. 2층 바닥이 드러나면서 시야가 열린다. 전체를 유리로 만든 2층은 외부나 다름없다. 마치 동굴에서 밖으로 나온 것 같다. 컴컴한 아래 공간과 대비를 이룬다. 바슐라르가 말한 합리적인 구조도 있다. 지하층 콘크리트 박스는 어디서 어떻게 힘을 받는지 모르지만 지상층 지붕은 8개의 얇은 쇠기둥 위에 만들어져 구조를 명확히 드러낸다. 블라스 주택은 지하-지상, 땅-하늘, 막힘-열림의 대비를 잘 보여 준다.

공간의 내려감과 올라감. 지하, 지상, 하늘을 연결하는 수직축을 살펴보았다. 축축하고 눅눅한 지하는 피부와 촉감의 세계다. 밝고 화사한 하늘은 눈과 시선의 세계다. 축축함과 눅눅함, 그리고 밝음과 화사함은 모두 감각과 느낌의 차원이다.

우리가 지하 세계로 내려가고, 하늘의 세계로 올라갈 때, 신체만 움직이고 이동하는 것이 아니다. 정신과 마음도 함께 내려가고 올라가는 것이다.

모이는 공간, 흩어지는 공간

특이하게 생긴 형상이 있다. 마치 커다란 그릇 같다. 사람들이 그릇 안으로 들어간다. 기울어진 내부에서는 가만히 서 있기 힘들다. 바닥에 마찰이 있어 앉으면 미끄러지지는 않는다. 모두 자유롭게 앉는다. 이렇게 저렇게 앉아 보지만, 결국 사람들의 몸은 하나같이 가운데를 향한다. 공간의 형태가 그렇게 만드는 것이다.

네덜란드 건축가 알도 반 아이크(Aldo van Eyck)의 도식이다. 형태가 행위를 이끌어 냄을 보여 주기 위해 그렸다. 어릴 적 산으로 소풍 갔던 날을 떠올려 보자. 점심시간이 되어 친구들과 함께 밥 먹을 장소를 찾는다. 축축한 맨땅보다 몇 명이 둘러앉을 수 있는 큼직한 바위가 좋다. 가운데가 오목하게 들어간 바위 위에 둘러앉으니 친구들과 마주보며 도시락을 먹고 이야기할 수 있다. 반 아이크의 도식과 비슷하다.

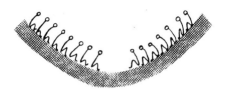

알도 반 아이크의 다이어그램

　공간과 형상은 우리를 모이게도 흩어지게도 한다. 마주 보게도 하고 등 돌리게도 한다. 하나의 작은 바위가 특정한 자세와 사람 간의 관계를 유도한다. 규모가 커지면 점점 더 많은 사람, 크게는 마을 공동체에까지 영향을 미친다.

　남미 페루의 고원. 고대 잉카문명의 수도였던 쿠스코 (Cuzco)와 마추픽추(Machu Picchu)의 중간 지점에는 거대한 원형 구덩이가 여럿 있다. 하늘에서 찍은 사진을 보면 마치 외계 우주선이 내려앉았던 흔적 같다. 고대 잉카족이 만든 '무유 우라이(Muyu-Uray)' 유적이다. 자연 지형을 이용하여 만들었다. 움푹하게 들어간 가운데가 중심이고 주위로 올라가는 산세가 계단식 판돌로 변했다. 6만여 명을 수용할 수 있는 이 거대한 원형극장의 정확한 용도는 알려져 있지 않다.

　무유 우라이는 앞서 살펴본 반 아이크의 '사람을 모이게 하는 그릇'을 닮았다. 잉카인들은 현대건축의 지식과 기술 없이도 주어진 환경을 이용하여 자신들에게 적합한 모임

장소를 만들었다. 건축은 새로운 건물을 짓는 것만 의미하지 않는다. 자연에서 가능성을 발견하고 최소한의 변형을 가해 삶에 적용하는 일 역시 하나의 중요한 건축 디자인이다. 동서고금의 고대 유적 곳곳에서 이러한 사례들을 볼 수 있다.

형상이 특정 행위를 유도하는 방법은 근대건축을 거치며 다양한 건축가들에 의해 사용되었다. 미국 건축가 루이스 칸(Louis Isadore Kahn)이 설계한 이탈리아 베니스 국제회의장(Palazzo dei Congressi)을 보자. 이 프로젝트는 과거 해군기지였고 현재는 베니스 비엔날레 부지인 아스날레(The Venetian Arsenal)에 계획되었다. 1968년 베니스 시는 칸에게 약 3천 명을 수용할 수 있는 국제회의장 설계를 의뢰했다. 칸은 회의장의 본질을 묻는다.

"나는 회의장을 모든 사람이 서로 마주 볼 수 있는 하나의 원형극장과 같이 생각합니다. 회의장은 무대 위의 공연만 바라보는 극장이 아닙니다. 첫 번째 아이디어는 대지의 형상을 떠나서 하나의 중심으로 수렴되는 수많은 원의 집합을 만드는 것이었습니다. 그다음 길고 좁은 대지를 바탕으로 원들의 외부를 평행선 두 개로 잘라 내었습니다. 그래도 여전히 (중심을 향한) 시야는 확보됩니다.

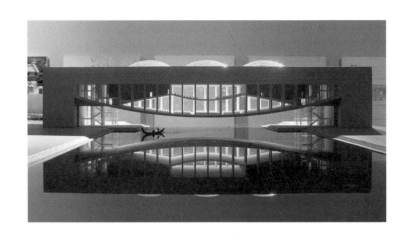

베니스 국제회의장 모형
반 아이크의 도식과 유사하게 가운데가 오목하게 내려가 있다.

회의장의 본질은 사람들이 서로를 마주하는 것에 있습니
다."[12]

그의 아이디어는 반 아이크의 도식과 유사한 형상을 만
들었다.[13] 가운데 부분이 아래로 오목하게 들어간 건물이 베
니스 바다 위에 떠 있다. 칸은 '모임의 정신'을 상징적인 건
축 형태로 탄생시켰다. 그는 공동체 정신이 수상 도시 여러
장소에서 보이길 원했다.

반대로 어떤 공간은 사람을 흩어지게 한다. 반 아이크의
또 다른 도식이다. 이번에는 그릇을 뒤집었다. 사람들이 그
릇 위로 올라간다. 마찬가지로 표면은 미끄럽지 않다. 이번
에도 자유롭게 앉는다. 다들 자리를 잡고 나니 모두 밖을
향한다. 서로 마주 보지 않는다. 앞사람 뒷머리를 보게 되
고 반대편 사람은 볼 수 없다. 이런 형상에 서로 마주 보고
앉는 것은 매우 어려운 일이다. 앞의 형상이 사람을 모이게
하는 반면 이 형상은 흩어지게 한다. 시선이 방사형으로 바
깥을 향한다.

반 아이크의 또 다른 다이어그램

유럽에는 산이나 언덕 정상에 형성된 오래된 마을들이 있다. 외적의 침입에 대비하려다 보니 언덕 위로 올라간 것이다. '안티콜리 코라도(Anticoli Corrado)'라고 불리는 산악 마을도 그중 하나다. 로마 북동쪽 인근에 위치한다. 산 정상을 수백 채의 집들이 덮고 있다. 현재는 인구가 천 명이 채 되지 않지만 한때는 번성했던 촌락이다.

길과 집이 들어선 모습을 보면 반 아이크의 뒤집어진 그릇과 비슷하다. 집들은 하나같이 밖을 향한 채 정상을 둘러쌌다. 마을 안쪽 골목에서 집 안으로 들어와 창문을 통해 밖을 내다보는 형식이다. 들어가 보지 않아도 시원한 풍경을 짐작할 수 있다. 뒷집의 조망을 배려해 각 주택 높이와 크기가 질서 있게 정해졌다. 자연환경을 바탕으로 공간과 삶을 조직한 것을 볼 수 있다.

오목하고 볼록한 형상 자체는 물리적인 덩어리와 같아서 별 의미를 지니지 못한다. 하지만 형상이 사람과 관계를 맺기 시작하면 하나의 '사건'이 된다.

그저 비어 있는 공간과 균일하게 흐르는 시간이 사람과 만나면 공간은 더 이상 비어 있지 않고, 시간도 더 이상 균일하게 흐르지 않는다. 공간과 시간은 특별한 장소와 순간으로 변한다.[14]

'공간의 안무'

　'공간을 안무하다.' 사뭇 시적(詩的)인 이 말은 여러 의미
를 담는다. '안무(按舞)'는 무용 분야에서 사용하는 단어다.
음악이나 극의 흐름에 맞추어 무용수의 움직임을 계획하
는 것을 뜻한다. 그런데 이 말을 공간과 연결하면 새롭다.
독일 건축가 볼프강 마이젠하이머(Wolfgang Meisenheimer)
는 책을 출간하며 제목을 『공간의 안무(Choreography of the
Architectural Space)』라고 지었다. 그는 도시와 건축물 안에
서 우리가 살아가고 움직이는 모습이 공간에 의한 안무 같
다고 생각했다.

　"우리는 우리와 마주한 사물의 세계로, 혹은 우리를 둘러
　싼 사물로서의 세계로 건축을 이해한다. 몸의 질서, 율동
　적인 움직임, 형태, 특히 몸이 표현하는 다양한 동작들은
　건축 체험의 역동적인 배경을 이룬다. 건축물을 인식하고
　사용하는 것, 즐기는 것, 건축물의 불편함을 참는 것, 측
　정하고 묘사하는 것, 만들고 변화시키는 것, 이 모든 것이
　행위의 특성을 지닌 과정이다."[15]

그가 말하는 '공간의 안무'에는 두 가지 측면이 있다. 하나는 우리의 삶을 위하여 건축물이 설계되는 과정이다. 이때 건축가나 디자이너는 '안무가'라고 볼 수 있다. 다른 하나는 우리 자신이 건축 속에 살면서 움직이는 측면이다. 건축 공간을 따라 춤을 추는 '무용수'로서의 우리다. 마이젠하이머는 이 두 가지 측면이 섞여 있는 과정을 포괄적으로 '공간의 안무'라고 표현한다.

도심의 공공장소를 떠올려 보자. 수많은 사람이 건축 형태와 공간에 따라 걷고, 머무르고, 오르고, 내려간다. 개개인의 삶을 합친 하나의 거대 생명체를 상상하면, 이 생명체가 도시 공간의 안무에 따라 춤을 추는 격이다. 개인은 도시의 공연에 참여한 무용수다. 다만 반드시 안무를 따라야 하는 수동적 공연이 아니다. 공간이 기본 안무를 제시하지만 그것을 따르지 않아도 된다. 공간과 사람은 조화로운 움직임을 보이지만 때로는 마찰을 일으키기도 한다.

도시의 안무는 내외부 상관없이 이루어진다. 넓고 거대한, 하늘이 뚫린 쇼핑몰은 외부일까, 내부일까. 유리 지붕으로 덮였지만 벽이 없다면 그것은 외부인가, 내부인가. 삶도 공간도 끊임없이 연속적으로 흐른다. 도시는 셀 수 없이 많은 건축물로 구성되고 다시 그 속에 작게 나뉜 실내로 채워진다. 이 경계가 폐쇄적이면 그 속의 삶도 갇혀 있을 수

밖에 없다. 하지만 경계들이 열리면 삶은 물 흐르듯 이어진다. 그러한 사례를 보자.

영국 런던의 도심, 항상 사람들로 북적대는 토트넘 코트로드 역(Tottenham Court Road Station). 런던 지하철은 단면이 동그랗고 '튜브(Tube)'라고 불린다. 튜브에서 내려 고풍스런 거리를 걷다 보니 열주들이 이어진 신전 같은 건물이 나온다. 특별한 간판이 없어도 영국박물관임을 알 수 있다. 빛바랜 라임스톤(limestone)의 외관이 묵직하다. 건물의 덩치에 비해 턱없이 작아 보이는 현관으로 들어선다. 천장이 낮아 입구 홀이 좁고 어둡다.

그러나 몇 걸음 내딛자 밝고 넓은 공간이 보인다. 사람들은 너 나 할 것 없이 그곳으로 들어간다. 갑자기 천장이 열리면서 큰 공간이 나온다. 영국 건축가 노먼 포스터(Norman Foster)가 설계한 '그레이트 코트(Great Court)'. 원래 이곳은 활용도가 낮은 중정이었다. 가운데 위치한 원형 건물은 도서관이었다. 칼 마르크스(Karl Marx)가 『자본론(Capital)』을 썼다는 책상이 남아 있다. 포스터는 복잡한 벽돌을 철거하고 중정을 실내 공용 홀로 바꾸었다. 가벼운 철제와 투명유리로 지붕을 만들고 전체 공간을 덮었다. 부드럽게 휘어지는 곡면 지붕이 딱딱하고 권위적인 석조 건물과 대비를 이룬다.

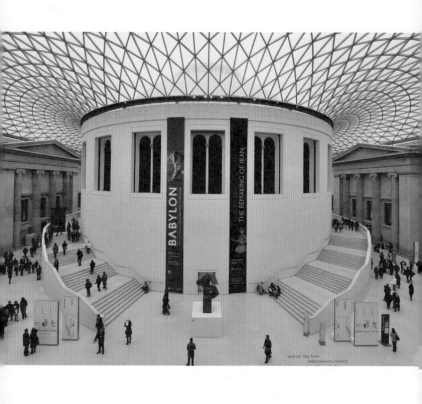

런던 영국박물관 그레이트 코트

활용도가 낮았던 중정을 모든 사람을 위한 공용 홀로 바꾸었다.

포스터는 이 프로젝트를 통해 런던 도심에 새로운 공간 안무를 창조했다. 예전에 박물관은 좁은 입구 홀에서 바로 좌우측 전시장으로 진입하는 구조였다. 지금은 그레이트 코트가 실질적인 입구 홀 역할을 한다. 안내 데스크, 카페, 서점, 휴게 시설이 모여 있는 이곳은 전시관에 들어가지 않더라도 누구나 자유롭게 이용할 수 있는 열린 장소다. 처음에는 이런 공용 홀이 과하다는 비판이 있었다. 하지만 공간과 프로그램의 개방은 박물관 방문객을 크게 늘리는 효과를 가져왔다.

그레이트 코트가 위치한 곳에는 원래 중정과 서가가 있었다. 하지만 현재는 남쪽 주출입구와 북쪽 부출입구가 연결되어 공간과 사람의 자연스런 흐름이 생겼다. 마치 막힌 물꼬를 트는 것과 같다. 예전에는 북쪽에서 남쪽으로 가려면 박물관을 돌아가야 했지만 지금은 그레이트 코트를 거쳐 간다. 지름길인 동시에, 흥미로운 공간 체험도 할 수 있다. 인위적으로 관람객을 늘리는 방법이 아니라 공간 변화를 통해 박물관을 활성화한 점이 돋보인다. 도심에 또 다른 작은 광장을 만든 셈이다.

공간의 안무를 짤 때 중요한 것은 우리 모두를 무대 위 주인공으로 보아야 한다는 점이다. 우리가 도시 공간이라는 무대의 주연이 될 때 진정한 '어번 라이프(Urban Life)'가 만들어진다. 특정 거주자를 위한 주택은 취향과 기호에 맞추

어 얼마든지 독특하게 설계할 수 있다. 하지만, 공동의 삶을 위한 안무라면 전혀 다른 접근이 필요하다.

공공장소는 남녀노소 누구나를 위해 보편성을 지녀야 한다. 이를 위한 평균점을 찾기는 쉽지 않다. 그럼에도 시도와 노력에는 그만한 가치가 있다. 지금 이 시대의 공간 문화를 드러내고 만들어 가기 때문이다.

네 단계의 거리

오래된 도시의 어느 골목. 한 사람이 맞은편에서 걸어오고 있다. 나는 그 사람 쪽으로 걸어가는 중이다. 서로를 바라본다. 그의 표정을 읽을 수 없다. 점점 가까워진다. 그는 계속 다가오지만 피할 생각이 없다. 나 역시 그렇다. 하지만 너무 가까워졌다. 나는 길 한쪽으로 발걸음을 옮겨 걸었다. 그런데 그 역시 몸을 틀어 바로 내 앞으로 다가오는 것이 아닌가. 거의 몸이 닿을 지경이 되었다. 서로의 눈을 쳐다보았다. 이제 어떤 행동을 취할 것인가.

행동심리학자들은 이런 경우 사람들이 보통 세 가지 반응을 보인다고 한다. 첫 번째는 얼어붙은 상태로 아무것도 하지 못하고 자신을 그 상황에 맡기는 것이다. 두 번째는 뒤로 물러나거나 도망치며 상황을 회피하는 것이다. 세 번째로 상대를 밀어내거나 주먹을 휘두르며 선제공격을 하기도 한다. 앞서 살펴본 피아제의 동화, 조절, 평형 개념과도 관련이 있다.

두 번째와 세 번째 반응에는 흥미로운 공통점이 있다. 행동심리학자들은 두 반응이 나타나는 시점과 공간 상황이 대체로 비슷하다고 한다. 사람은 낯선 이가 자신의 영

역에 침입하면 공격이나 방어의 행동을 취한다. 학자들은 그 영역이 비슷한 범위 안에 있다고 말한다. 이 영역이 바로 사람들이 둘러싸여 있지만 보이지는 않는 '개인의 공간'이다. 개인의 공간은 침범당하거나 파괴될 경우 그 존재를 강하게 드러낸다. 미국 행동심리학자 로버트 솜머(Robert Sommer)는 저서 『개인의 공간(Personal Space)』에서 다음과 같이 말했다.

"쇼펜하우어의 우화에 나오는 호저와 같이 사람들은 온기와 우애를 구할 만큼 가까워지려 하고 또 서로를 찌르지 않을 만큼 떨어지려고도 한다. 개인의 공간은 항상 원형은 아니며 사방으로 동일하게 확장되는 것도 아니다. (사람들은 낯선 사람이 정면에 있는 것보다 측면에 있는 것을 더 잘 참는다.) 그것은 달팽이 껍질이나 비눗방울, 아우라 혹은 '숨 쉬는 방'과 같다."[16]

솜머는 이 '비눗방울' 혹은 '숨 쉬는 방'이 우리가 어디를 가든지 곁에 지니는 일종의 '휴대용 영역(portable territory)'이라고 했다. 골목길을 걷는 상황을 상상해 보자. 비눗방울에 싸여 걷고 있다는 사실조차 인지하지 못한다. 그러나 갑작스럽게 낯선 이가 나타나 최소한의 영역을 침범했다. 이때야 비로소 비눗방울은 그 존재감을 드러냈고, 타인의 침

입을 경고하는 알람이 울린다.

'개인의 공간'은 사람에게만 적용되는 개념은 아니다. 동물에게도 해당하는데 종마다 그 크기와 성격이 다르다. 백조는 같은 백조라도 서로 일정 거리를 유지한다. 반면 알래스카 섬에 사는 바다코끼리는 바위에서 쉴 때 다른 개체 옆에 바싹 붙는다.[17]

그렇다면 사람이 지니는 개인의 공간은 신체적이기만 할까? 보이지 않는 비눗방울은 마치 딱딱한 유리 같을까?

건축공간에 대하여 강의하는 수업 시간. 매년 신체 사이 물리적 거리와 심리 변화의 상관관계를 보여 주는 실험을 한다. 실험 방식은 다음과 같다. 먼저, 서로 잘 모르는 수강생 두 명을 각각 강의실 양쪽 벽에 서로 마주 보는 방향으로 세운다. 그리고 서로에게 천천히 다가가게 한다. 둘 사이 거리가 점점 좁아짐에 따라 심리 상태가 어떻게 변하는지 말해 보라고 한다. 일정한 반경 안으로 들어오면 두 학생은 약간의 불편함을 보이기 시작한다. 이런 반응은 보통 3~4미터 정도 거리에서 나타난다. 점점 더 가까워져 마주선 학생의 얼굴이 자세히 보이면 매우 불편해 한다. 조금 더 다가간다. 거리가 약 1미터 정도 되면 몸을 틀거나 시선을 피한다. 더 다가오지 못하게 손을 뻗어 막는 경우도 있다. 그러다가 몸이 살짝 닿아 버리면 여지없이 얼굴은 서로

비켜난다. 이 순간, 재미있는 현상이 일어난다. 두 학생의 몸은 붙었는데 시선이 어긋나면 오히려 편하게 느낀다. 몸은 떨어져 있지만 시선을 마주할 때 불편했던 순간과 대조적이다.

이 실험은 인간과 공간의 관계를 보여 준다. 10년 넘게 진행했지만 대부분 비슷한 결과를 보인다. 미국의 인류학자 에드워드 홀(Edward T. Hall)은 『숨겨진 차원』이라는 책에서 인간 사이 거리를 네 단계로 나눠 설명했다. 0~0.5미터는 밀접한 거리, 0.5~1.2미터는 가까운 거리, 1.2~3.6미터는 사회적 거리, 3.6미터 이상은 공적인 거리라고 했다. 학생들의 실험에서 나온 3~4미터와 1미터 수치가 거의 맞아떨어진다. 학생들은 인간의 거리를 배우기 전에 이미 몸으로 체득하고 있었던 것이다. 홀은 이 네 단계의 거리는 근현대를 살아가는 도시인에게 보편적으로 적용할 수 있다고 했다. 그러나 이는 기계적으로 정해진 게 아니며 사람, 공간, 시대, 문화에 따라 다르게 펼쳐진다고도 했다.

"인간의 공간 감각이나 거리 감각은 정적인 것이 아니며, 르네상스 예술가들에 의해 발전되어 아직도 대부분 미술 및 건축 학교에서 가르치고 있는 단일 관점의 선형적인 원근법과는 거의 무관하다. (중략) 인간의 공간 지각은 수

동적으로 보이는 대로 보는 것이 아니라 행동과 관계가 있기 때문에 동적인 것이라 할 수 있다."[18]

1미터의 밀접 영역에 낯선 이가 침입하면 문제가 되지만 가족이나 연인이 들어오면 아무 문제가 없다. 또한 정글에 사는 토착 부족은 도시인들과 상당히 다른 공간 특성을 지니기도 한다. 그러므로 개인의 공간은 딱딱한 유리로 만든 구가 아니라 살아 '숨 쉬는 방'이다. 때로는 작아졌다가 때로는 커진다. 또 어떤 경우에는 불투명하게 흐려졌다가 어떤 경우에는 감쪽같이 사라진다.

도시에는 수많은 숨 쉬는 방이 살아간다. 걸어다니고 만나고, 하나로 합쳐지고, 평행선을 걷고…. 이들은 진정한 건축의 또 다른 모습이다. 보이지만 않을 뿐, 삶의 영역을 만들고 있으니 말이다.

건축, 미술, 자연 속에서 산책하기

차창 밖으로 바다가 보이기 시작했다. 반짝거리는 바다 건너 스웨덴 땅이 가물거렸다. 루이지애나 현대미술관을 방문하기 위해서는 덴마크 코펜하겐에서 기차를 타야 한다. 30분 남짓 달리면 홈레백(Humlebæk) 역에 정차한다. 한적하고 조용한 주택가를 거닐다 보면 담쟁이에 둘러싸인 하얀 이층 주택이 보인다. 입구 옆에 작은 간판이 있다.

덴마크 사람들이 가장 사랑한다는 루이지애나 미술관은 이렇게 소박하게 사람을 맞이한다. 건축·미술·자연이 조화를 이루고, 장소를 경험하는 맛이 탁월하다고 평가받는 곳이다. 예전에는 누군가의 집이었을 입구 홀을 지나면 푸른 숲이 펼쳐진다. 바닥과 천장을 제외하고 모두 유리로 된 회랑. 유리벽 너머로 녹음이 우거져 있다. 숲속을 걷는 것 같다. 나무들 사이로 바다가 일렁이는 모습이 보인다.

회랑 안팎 곳곳에 조각과 회화가 전시되어 있다. 회랑을 따라 꺾어지다 보면 이내 아름드리나무와 숲이 펼쳐지고 그 가운데에 조각이 있다. 유리 회랑은 군데군데 열려 있어 숲과 바다 내음이 바람을 타고 들어온다. 큰 방이 나온다. 커다란 유리창으로 호수가 보이고 자코메티의 조각이 그

위를 걷는 듯한다. 대지의 장소 곳곳이 미술 작품과 절묘하게 어우러지며 고유하고 특별한 공간 경험을 자아낸다. 어떻게 이렇게 조화로운 공간을 설계할 수 있을까?

1956년, 덴마크 건축가 빌헬름 볼러트(Vilhelm Wohlert)는 한 통의 전화를 받았다. 그는 이 전화를 생생히 기억한다고 했다. 미술관 설립자 크누드 옌센(Knud W. Jensen)에게서 온 설계 문의 전화였다. 이후 건축주와 건축가 그리고 자문을 맡은 요르겐 보(Jørgen Bo) 교수까지, 세 사람은 시간 날 때마다 미술관 부지를 산책하며 대화를 나눴다. 걸으며 아이디어를 구상하고 다듬었다. 건물이 들어설 대지를 한두 번 보고 책상에서 설계하는 것이 아니라 장소를 직접 체험하며 설계를 진행했다. 때로 그들은 막대기로 땅 위에 선을 그었다. 그 그림들은 나중에 평면도가 되었다. 이렇게 새로운 미술관은 살아 있는 경험을 담게 된다. 옌센은 몇 가지 기본 원칙도 제시했다.

"첫째, 옛날 집은 원형 그대로 유지하여 미술관 입구로 만들면 좋겠습니다. 나중에 미술관이 확장되더라도 관람객들이 소박한 19세기 건물을 지나가면 좋겠습니다. 마치 시골에 사는 약간 고리타분하고, 편안하면서도 좀 특이한 삼촌을 방문하는 것처럼 말이죠. 둘째, 전시실 하나

는 크게 만들어 숲속에 있는 호수를 바라보게 하면 좋겠습니다.(현재의 자코메티 전시실) 셋째, 입구에서 멀리 떨어진 장미 정원에서 보면 바다 건너 스웨덴이 보입니다. 그곳에 카페와 테라스를 만들면 좋겠습니다."[19]

이 세 조건은 미술관 설계를 진행하는 데 중요한 역할을 했다. 루이지애나 미술관은 거니는 공간과 머무는 공간을 적절하게 섞어 놓았다. 거닐고 싶은 곳에서는 거닐게 만든다. 나무들 사이를 지나가는 오솔길 같은 회랑이 그렇다. 반면 머물고 싶은 곳에서는 머물게 만든다. 호수를 바라보는 전시장, 바다를 바라보는 카페 테라스가 그렇다. 숲속에 그저 편한 대로 지은 듯한 건물들은, 실은 오랜 시간 축적된 장소 경험을 바탕으로 만들어졌다. 미술관은 30년 넘는 세월 동안 조금씩 증축되었다. 천천히 진행된 설계 프로세스와 같이 미술관 공사도 하나하나 느리게 진행되었다.

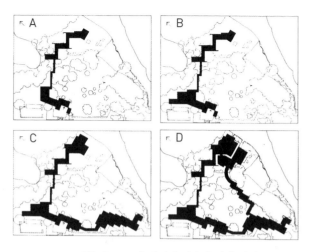

1958년부터 1991년 사이의 미술관 확장 과정

위 그림은 30여 년 동안 미술관이 확장된 자취를 보여 준
다. A는 1958년 첫 공사 때 모습. 입구 주택에서 왼쪽 위로
긴 회랑을 만들었다. 이후 B에 보이듯이 크고 작은 전시실
이 추가되고, 1982년에는 C에 보이듯이 입구 오른쪽으로
회랑이 생겼다. D를 보면 1991년에는 양쪽 회랑을 연결하
는 지하 전시실을 만들었다. 평면도에서는 둥글게 막혀 버
린 것처럼 보이지만 실제로는 연결 부분이 지하에 묻혀 있
어 양쪽 회랑에서의 바다 쪽 시야는 그대로 열려 있다.

1979년, 파리 퐁피두센터에서 열린 미술관 컨퍼런스에

서 크누드 옌센은 '이상적 뮤지엄: 질적 유토피아를 향하여
(The Ideal Museum Wanted: Qualified Utopias)'라는 강연을 했
다. 그는 현대 미술관들이 건축의 양극단을 오간다고 했다.
하나는 전시에 부적합하면서 자신만의 목소리를 내는 건축
이고, 다른 하나는 전시에는 적합하지만 아무런 역할도 없
는 건축이라고 했다.[20] 그러면서 건축·미술·자연이 부드
럽게 조화하는 하나의 음악 같은 미술관은 불가능한지 질
문을 던졌다. 옌센은 이상적인 장소는 요술 방망이로 뚝딱
만드는 것이 아니라 사람들이 천천히 만들어 가는 것이라
고 믿었다.

우리는 여기서 전혀 다른 건축 디자인 개념을 볼 수 있
다. 건축이 세월의 흐름 속에서 다양한 피드백을 거치면서
의미 있는 장소로 '되어 간다'는 점이다. 루이지애나 미술관
에는 특별히 위대한 공법을 적용한 것도 아니고 대단하고
특이한 연출도 없다. 대신 숲과 바다의 소리와 내음이 미술
관 공간에 퍼져 있고, 그 안에서 남녀노소 누구나 편안하게
예술을 체험할 수 있다. 설립자와 건축가는 처음부터 이런
공간 경험을 중심에 두고 미술관을 지었다.

앞서 공동의 삶을 위한 공간 안무는 달라야 한다고 했다.
오랜 시간에 걸쳐 여러 전문가가 힘을 합치고, 땅과 자연의
소리를 들으며, 크고 작은 시행착오를 거쳐 지은 이 미술관
은 공간의 안무에 대한 좋은 사례가 된다.

건축을 이미지나 형태로 생각하면 경험을 온전히 담지 못한다. 건물이 지어지고 나면 경험은 그냥 만들어진다는 생각과, 애초부터 가치 있는 경험을 위해 조심스럽게 계획 하겠다는 생각은 전혀 다르다. 흔히 미술관 하면 하얀 전시 벽에 그림이 나열된 모습을 상상하기 쉽다. 넓은 야외 공간 이 있더라도 정원과는 별개로 서 있는 미술관 '건물'을 떠 올린다.

하지만 루이지애나 미술관은 건축·자연·미술이 유기적 으로 결합되어 어느 것 하나 따로 떼어 생각하기 어렵다. 이 것이 가능한 것은 바로, 전체 설계가 '몸의 경험'을 바탕으 로 이루어졌기 때문이다.

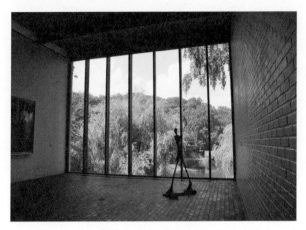

호수가 바라보이는 전시실

이곳에서 사람들은 예술과 자연을 함께 느끼고 경험한다.

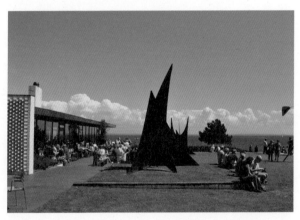

알렉산더 칼더의 조각이 있는 카페 테라스 풍경

바다 너머로 멀리 스웨덴 땅이 보인다.

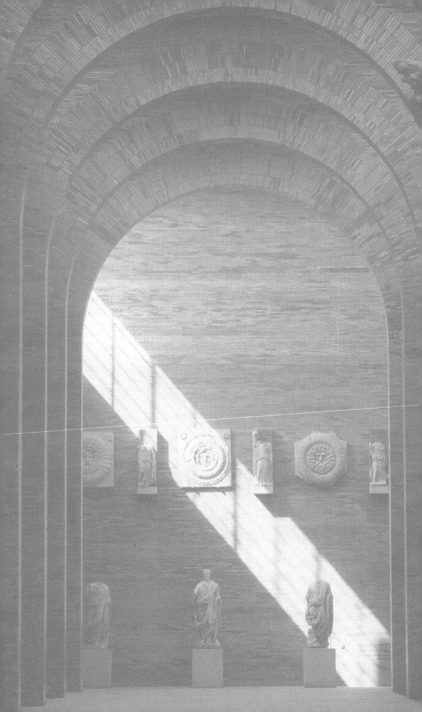

빛과 감각

어쩌면 정작 우리에게 필요한 것은
단 한 줄기의 빛일지도 모른다.

–

흐르는 감각, 살아 있는 현상과 하나 되는 것,
그 자체가 되어 버리는 경험은 경이롭다.

안개

거리에 안개가 자욱하다. 세상은 고요에 잠겼다. 사람, 사물, 공간 사이 경계가 모호하다. 안개는 사람과 사물의 독립적인 형상을 뭉개 버린다. 이제 텅 비고도 꽉 찬 그리고 숨 쉬는 하얗고 뿌연 허공만 남았다. 태양은 힘겹게 안개의 밀도를 뚫고 들어온다. 여전히 자신의 건재함을 과시하려 하지만 힘이 없다.

청명한 날에는 오히려 빛의 존재를 그다지 실감하지 못한다. 빛보다 빛을 받은 사물들이 더 두드러지기 때문이다. 안개는 모든 것을 흐리게 만들지만 동시에 빛을 확산시키며 모든 것을 부유(浮遊)하게 한다. 그 독특한 현상 속에 세상은 다르게 드러난다.

김승옥의 소설 『무진기행』에 나오는 한 구절이다.

"무진에 명산물이 없는 게 아니다. 나는 그것이 무엇인지 알고 있다. 그것은 안개다. 아침에 잠자리에서 일어나서 밖으로 나오면, 밤사이에 진주해 온 적군들처럼 안개가 무진을 뺑 둘러싸고 있는 것이었다. 무진을 둘러싸고 있던 산들도 안개에 의하여 보이지 않는 먼 곳으로 유배

당해 버리고 없었다. 안개는 마치 이승에 한이 있어서 매일 밤 찾아오는 여귀(女鬼)가 뿜어내 놓은 입김과 같았다. 해가 떠오르고, 바람이 바다 쪽에서 방향을 바꾸어 불어오기 전에는 사람들의 힘으로써는 그것을 헤쳐버릴 수가 없었다. 손으로 잡을 수 없으면서도 그것은 뚜렷이 존재했고 사람들을 둘러쌌고 먼 곳에 있는 것으로부터 사람들을 떼어 놓았다. 안개, 무진의 안개, 무진의 아침에 사람들이 만나는 안개, 사람들로 하여금 해를 바람을 간절히 부르게 하는 무진의 안개, 그것이 무진의 명산물이 아닐 수 있을까!"[21]

거리를 벗어나면 넓은 공터가 나온다. 나무, 들판, 강이 모두 안개 속에서 희미한 실루엣만 드러내고 있다. 어디서부터 어디까지가 실체고, 어디서부터 어디까지가 환영인가. 안개는 주로 물과 뭍이 만나는 곳, 밤과 낮이 교차하는 시간, 차가움과 따듯함이 섞이는 순간을 좋아한다. 상반된 요소들이 혼합된 분위기 속에서 우리 몸과 마음도 일상과 비일상을 오간다.

작고 검은 덩어리 같은 것이 꿈틀거렸다. 가물거리며 움직였다. 사람이다. 안개는 세상을 희미하게 만들지만 오히려 그렇기 때문에 세상을 다른 차원으로 인식하게 한다. 스위스의 심리학자 칼 구스타프 융(Carl Gustav Jung)은 어린

시절, 우연히 안개 속에서 또 다른 자신을 느끼는 체험을 했다. 열두 살의 융은 고향 마을 시골길을 걷고 있었다.

"학교로 가는 긴 길을 걷고 있었다. (중략) 그런데 문득, 자욱한 안개 속에서 내가 드러나는 매우 극적인 체험을 했다. 모든 것은 바로 그 순간에 일어났다. 나는 나 자신이 되어 있었다! 방금 전까지만 해도 나라는 사람은 존재했었다. 하지만 (안개 속에서) 모든 것은 변해 버렸고, 나는 나 자신이 된 것이다."[22]

바로 전까지 존재했던 나는 누구이고, 모든 것이 변해 버린 지금의 나는 누구인가? 융은 안개 속에서 또 다른 자아의 존재를 느꼈다. 가족과 사회의 울타리 안에서 평범하게 지내는 자신의 모습과는 다른, 훨씬 뿌리 깊은 내면의 존재를 발견한 느낌이었다고 한다. 일상 속 자아는 사라지고 새로운 자아가 안개의 숨결을 타고 깨어났다. 김승옥의 『무진기행』에 나오는 안개도 주인공을 비일상 세계로 초대한다. 도시에서 살아가던 주인공이 무진의 안개 속에서 의식과 무의식, 하나와 전체를 오가는 것이다.

안개도 빛과 공간으로 이루어진 하나의 현상이다. 안개 자체가 중요한 것이 아니라 그 뿌옇고 희미한 현상이 보여 주는 세계, 온갖 경계로 나뉜 일상과 달리 하나로 뭉친 세

계를 경험하는 것이 중요하다. 빛은 대상을 다르게 드러낸다. 단순히 '보이게' 하는 것이 아니라 대상을 새로운 목소리로 들려준다.

무엇을 '본다'는 표현은 빛이 지닌 힘을 시각의 문제로 한정한다. 우리는 빛을 통해 보지만 그 봄을 통해 세계를 인식한다. 그래서 '드러낸다'는 표현이 적절하다. 안개는 우리가 바라보는 세상이 실제로는 하나의 거대한 살아 있는 현상일지도 모른다는 암시를 준다.

사람과 사물과 공간의 경계를 나눌 수 없는 하얀 흐릿함 속에서 언어와 개념들이 녹아내린다. 무진으로 찾아오는 여귀는 이런 사실을 알려 주기 위해 매일 밤 입김을 뿜으며 찾아오는 것이 아닐까.

안개는 세상을 희미하게 한다.
우리는 그 안에서
세상을 다른 차원으로
인식할 수 있다.

우리는 무엇을 보는가

밝게 빛나는 상태를 '빛'이라 부른다. 그리고 빛이 없는 상태를 '어둠'이라 부른다. 백과사전에서는 빛을 어떻게 설명할까? "시각 신경을 자극하여 물체를 볼 수 있게 하는 일종의 전자기파. 태양이나 고온의 물질에서 발한다." 그런데 '일종의 전자기파'라는 과학 용어는 공간을 경험하며 마주하는 빛을 설명하는 데 별 도움이 되지 않는다. 우선 빛과 어둠의 관계에 대하여 살펴보자.

우리가 흔히 사용하는 단어 '빛'과 '어둠'은 상반되는 개념이다. 그런데 완전히 빛만으로 가득 찬 공간이 있을까? 반대로 완전히 어둠으로 가득 찬 공간이 있을까? 혹시 그런 공간이 있다면 우리는 빛만 가득한 공간, 어둠만 가득한 공간을 두 눈으로 볼 수 있을까? 현대음악가 존 케이지(John Cage)는 다음과 같이 말했다.

"절대적으로 빈 공간이나 시간 같은 것은 없다. (공간과 시간 속에서는) 항상 무언가를 볼 수 있고, 들을 수 있다. 우리는 침묵이라는 것을 만들어 보려고 애쓰지만 그것은 불가능하다."[23]

이 말은 '절대 침묵의 공간이 존재하는가?'라는 질문에 대한 답이다. 소리가 주제지만 빛과 어둠에도 대입해 볼 수 있다. 케이지는 절대 침묵을 부정했다. 완전한 침묵은 사람이 만들어 낸 개념에 불과하다. 케이지는 아무 소리도 없는 지극히 고요한 방에 홀로 있을지라도 심장 박동처럼 몸에서 나는 소리를 들을 수 있다고 했다.[24]

멀고 먼 우주의 한구석, 칠흑같이 어두운 진공의 우주에서는 절대 침묵을 경험할 수 있지 않을까? 케이지에 의하면 이런 침묵의 세계를 '생각'할 수는 있지만 '경험'할 수는 없다. 그런 우주의 진공 속에서도 심장 박동 소리와 스스로 침 삼키는 소리는 들릴 테니 말이다. 그는 이러한 아이디어를 바탕으로 〈4분 33초〉라는 작품을 작곡했다.

1952년 여름, 뉴욕 우드스톡(Woodstock) 공연장. 공연이 시작되자 무대 위에 있던 피아니스트 데이비드 튜더(David Tudor)는 조용히 피아노 뚜껑을 열었다. 그는 아무것도 연주하지 않으며 가만히 앉아 있었다. 객석에서 의자 삐거덕거리는 소리, 얕은 기침 소리가 났다. 시간이 흐르는데 그가 음악을 연주하지 않자 관객들은 웅성거리기 시작했다. 정확히 4분 33초 후, 튜더는 피아노 뚜껑을 닫고 무대에서 내려왔다. 이 곡은 '모든 소리는 일종의 음악이다'라는 개념에서 비롯되었다. 존 케이지는 어떤 곳에서 공연하더라도 그 장소에서, 그 순간에 들리는 소리가 〈4분 33초〉라는

작품을 구성한다고 했다.

미술 분야에도 비슷한 사례가 있다. 케이지의 친구 로버트 라우센버그(Robert Rauschenberg)의 〈백색 회화(White Painting)〉라는 작품이다. 아무 그림도 없이 흰 캔버스만 벽에 걸렸다. 라우센버그는 텅 빈 캔버스도 항상 무언가로 채워져 있다고 했다. 전시장 조명, 관람객의 움직임, 그림자, 미세한 먼지 등으로 끊임없이 풍경이 변하기 때문이다. 소리가 빛으로 대체되었을 뿐, 케이지의 작품과 동일하다. 〈4분 33초〉는 소리와 침묵을, 〈백색 회화〉는 빛과 어둠을 담는다.

우리가 완벽한 어둠이라고 생각하는 깜깜한 밤하늘이나 암흑의 공간에도 눈으로 느껴지는 무언가가 있다면 거기에는 분명 미약하게나마 빛이 존재하는 것이다. 빛과 어둠은 언어로 만들어진 개념에 불과하다. 우리는 항상 빛과 어둠, 아니 빛이라 불리고 어둠이라 불리는 그 둘이 혼합된 어떤 현상을 체험한다. 그것이 아무리 희미하더라도, 밝더라도, 어둡더라도 우리가 눈으로 지각하는 세계는 살아 있는 현상이다.

독일 심리학자이자 미술이론가 루돌프 아른하임(Rudolf Arnheim)은 세상의 모든 사물이 자신만의 빛 현상을 가진다고 했다.

"그 사물들은 태양이나 하늘보다는 밝지 않다. 그러나 그 원리는 동일하다. 그것은 조금 덜 밝은 광원인 것이다. 빛은 하늘과 땅, 그리고 빛나는 모든 사물의 고유한 덕목이다. 그 밝기는 주기적으로 어둠에 의해 가려지거나 사라져 버린다."[25]

빛과 어둠. 우리는 그것이 혼합된 정도에 따라 빛·그림자·어둠·음영·그늘 등으로 나눈다. 빛이라고 부르는 것보다 조금 덜 밝은 것은 그림자나 음영이라고 한다. 하지만 더 어두운 것과 비교해 보면 그 그림자나 음영을 빛이라고 부를 수 있다. 조금 덜 밝은 빛. 사실 눈앞의 공간 현상은 하나인데 우리가 어디에 기준을 두는가에 따라 규정하는 말과 생각이 달라진다. 이를 보여 주는 작품이 있다. 2008년 가을, 서울의 한 갤러리에서 진행된 제임스 터렐(James Turrell)의 〈작은 도시(Tiny Town)〉다.

"지금부터는 소리를 내면 안 됩니다. 앞이 보이지 않으니 앞사람 어깨나 벽 난간을 잡으세요." 큐레이터의 카랑카랑한 목소리가 컴컴한 복도를 울렸다. 복도를 따라 들어간 전시실은 암흑이었다. 눈으로는 모양과 크기를 전혀 짐작할 수 없었다. 큐레이터는 모두 벽에 기대어 앉으라고 했다. 더듬더듬 벽과 바닥을 만지며 카펫 깔린 자리에 앉았다. 옆 사람의 부스럭거리는 소리에 혼자가 아님을 느꼈다.

얼마나 지났을까. 암흑 속에서 무언가 아주 희미하게 가물거리기 시작했다. 조금씩 푸르스름한 직사각형 모양의 빛이 보였다. 벽면에 빛을 투사한 것인가? 빛이 벽에서 나오는 것 같기도, 벽을 향해 비친 것 같기도 했다. 큐레이터가 이제 일어나 걸어도 좋다고 했다. 빛을 만져 보려고 다가갔다. 벽인 줄 알고 손을 대니 쑥 빠졌다. 허공이었다! 고개를 넣어 보았다. 녹색 빛으로 가득 찬 허공은 깊이와 넓이를 가늠할 수 없었다.

녹색 빛은 처음부터 그대로 있었다. 빛이 서서히 들어온 것이 아니었다. 너무 약하고 미미해서 처음에는 그 빛이 그저 암흑의 일부인 줄로만 알았던 거다. 동공이 어둠에 적응하면서 빛의 존재를 인식하기 시작했다. 이런 과정이 없었다면 빛을 인식하지 못했을 것이다.

빛-눈-신경-지각이 하나로 연계하여 어떤 현상을 경험한다. 아니, 그 자체로 어떤 현상이다. 현상이 현상을 체험한다. 그렇다면 우리는 무엇을 보는 것인가? 빛이라고만 할 수는 없다. 망막 속에 맺힌 상이라고만 할 수도 없다. 뇌 속에 그려진 이미지라고만 할 수도 없다. 그렇다면 무엇인가?

우리는 현상을 언어와 개념으로 규정하려 하지만 실제는 그것을 넘어선 더 높은 차원이다. 우리는 살아가는 실제이지만 언어와 개념의 틀에 갇혀 있다. 깊은 공간 경험은 이런 한계를 드러내고 실제에 접속하게 한다.

빛이 만드는 인식의 틀

동굴 속에 사람들이 갇혀 있다. 모두 동굴 안쪽의 컴컴한 벽을 향한 채 포박당했다. 그들은 평생 한 번도 동굴 밖으로 나가 바깥세상을 본 적이 없다. 그들이 마주한 벽에는 등 뒤에서 들어오는 빛이 만든 그림자가 맺혔다. 사람들은 그 그림자가 자기 모습이라고 믿는다. 자신이나 상대방 얼굴을 본 적이 없는 그들은 그림자만이 실제 모습이라고 믿고 있다.

어느 날 우연히 한 사람의 포박이 풀렸다. 그는 동굴 밖으로 탈출했다. 처음 본 바깥세상은 찬란한 햇빛으로 가득 찼다. 밝은 빛이 세상의 모든 존재를 드러냈다. 그는 이 놀라운 사실을 동굴에 갇힌 동료들에게 전했다. 우리가 평생 바라본 그림자는 허상이고, 외부에는 빛과 빛 속에 드러난 새로운 세계가 존재한다고. 하지만 사람들은 믿지 않았다. 그들은 여전히 그림자가 세상의 전부라고 믿는다.

고대 그리스 철학자 플라톤(Plato)의 『국가론』에 나오는 '동굴의 비유'다. 동굴에 갇힌 사람들은 누구일까? 플라톤에 의하면, 그들은 바로 우리 자신이다. 동굴 속은 인간이

살아가는 무지와 혼돈의 세계고, 동굴 밖은 이상과 이데아의 세계다. 플라톤은 무지의 세계와 이상의 세계를 어둠과 빛에 비유한다. 여기서 빛과 어둠은 서로 대립하는 개념이다. 빛은 어둠을 가르고 들어와 속세를 구원한다. 둘은 화합하지 않는다.

빛과 어둠의 대립은 철학·종교·예술을 아우르는 서양 문화의 근간을 이룬다. 신약 성경 「요한복음」에 나오는 다음 구절을 보자.

"그에게서 생명을 얻었으며 그 생명은 사람들의 빛이었다. 그 빛이 어둠 속에서 비치고 있다. 그러나 어둠이 빛을 이겨 본 적이 없다. (중략) 그 빛이 이 세상에 와서 모든 사람을 비추고 있었다."[26]

이러한 문화적 배경을 바탕으로 서양 전통건축, 특히 종교 건축은 빛과 어둠의 대립을 공간으로 구현해 왔다. 그 대표 사례로 로마 판테온을 꼽을 수 있다. 입구를 지나 내부로 들어서면 거대한 반구의 천장이 시선을 압도한다. 어둑한 침묵을 뚫고 한 줄기 빛이 하늘에서 내려온다. 그 빛은 바로 동굴 밖, 이데아의 빛이다. 빛은 내가 서 있는 세상을 비춘다.

루이스 칸의 건축 작품에서도 이러한 빛을 볼 수 있다.

미국 뉴햄프셔 주에 위치한 필립스 엑시터 아카데미 도서관(Phillips Exeter Academy Library)이 그중 하나다. 칸이 설계하여 1971년에 지어졌다. 붉은 벽돌로 지은 도서관에 들어서면 나선형 계단이 나온다. 계단을 따라 한 층 올라가면 탁 트인 중정이 나타난다. 높은 중정은 하늘을 향해 열려 있다. 십자 모양의 거대한 콘크리트 구조 사이로 빛이 내려온다. 벽면의 원형 구멍들이 내부로 빛을 끌어들인다.

칸은 도서관이 어떤 빛을 추구해야 하는지, 책 읽는 행위를 통해 우리는 본질적으로 무엇을 얻는지 묻는다. 그것은 지식이 아닌 지혜였다. 그래서 이 도서관 중정은 지혜를 상징하는 빛으로 차 있다. 사람도, 책도 모두 빛을 향한다. 칸에게 빛은 일상 너머의 초월 세계를 경험하게 하는 근원 매체다. 판테온에서 본 빛과 어둠의 대비가 이곳에서도 재현된다.

서양에서 빛과 어둠은 이처럼 서로 대립하는 개념으로 발전해 왔다. 그렇다면 동양에서는 어떨까? 동양, 특히 한국·중국·일본이 속한 극동아시아 문화권에서 빛의 개념은 서양과 사뭇 다르다. 노자의 『도덕경』에 나오는 다음 구절을 보자.

"항상 무에서 그 오묘함을 보려 하고, 항상 유에서 그 돌

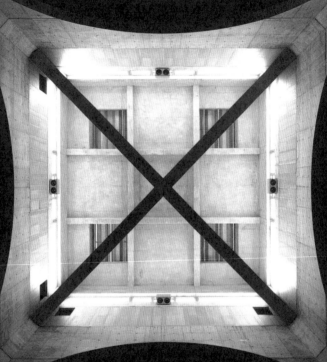

필립스 엑시터 아카데미 도서관 내부
칸은 이곳에 '지식'이 아닌 '지혜'의 빛을 담고자 했다.

아감을 보려 한다. 이 둘은 같은 근원에서 나왔으되 이름
이 다르다."[27]

극동아시아 문화권에서는 '있음'과 '없음'을 상극의 개
념으로 보지 않았다. 유와 무를 빛과 어둠에 적용하면 유는
빛이 되고 무는 어둠이 된다. 이 둘을 분리하여 생각하지 않
고, 어떤 중도의 현상이 있음을 받아들였다. 시인이자 생명
운동가 김지하는 한국 전통 사상과 미학을 바탕으로 '그늘'
에 대해 말했다.

"그 안에 빛과 어둠이 있었습니다. 이 저녁 같은 것은 어
둠이라고 할 수 없는, 빛과 시커먼 어둠이 왔다갔다하거
나 또는 공존하거나 교체되는 어떤 전체입니다. (중략) 이
그늘은 마음의 상태일 뿐 아니라 마음의 모순된 양극 사
이의 역설적 균형 상태이고, 마음의 차원만이 아니라 생
명에 있어서도 '아니다-그렇다, 그렇다-아니다'가 교차
하면서 차원 변화하는, 그 생성하는 전체가 그늘의 상태
라고 봤습니다. 그래서 그렇게, 마치 저녁처럼, 환하면서
도 동시에 침침했던 것이지요."[28]

김지하 시인이 말하는 그늘은 그림자와 다르다. 그림자는
빛과 대비를 이루는 말로, 보통 물체에 가려 빛을 받지 못

하는 상태나 부분을 뜻한다. 반면 그늘은 빛이 없는 상태나 부분이 아니다. 그늘은 빛도 어둠도 아닌, 즉 빛과 어둠의 개념으로 해석할 수 없는 상태다. 빛과 어둠의 개념적 대립 자체가 무의미하다. 이러한 그늘은 극동아시아 전통건축의 미학과 연결된다.

동양 전통 건축물은 숲이 우거진 산속에 들어서는 경우가 많다. 높은 첨탑의 수직성이 아니라, 낮은 지붕의 수평성이 강조된다. 낮고 넓은 지붕은 아래에 음영을 드리운다. 이는 다시 얇은 창호지로 만들어진 칸으로 나뉜다. 지붕이 만든 그늘을 지나 창호지를 투과해 들어온 빛은 미약하다. 일본 문학가 다니자키 준이치로(谷崎潤一郞)는 다음과 같이 말했다.

"서양인이 다다미방을 보고 그 간소함에 놀라고, 다만 회색의 벽이 있을 뿐 아무런 장식도 없다고 느끼는 것은 그들로서는 아무래도 당연하지만, 그것은 그늘의 수수께끼를 풀지 못했기 때문이다. (중략) 우리들은 어디까지나 빈약한 외광이, 황혼색의 벽면에 매달려서 겨우 여생을 지키고 있는, 저 섬세한 밝음을 즐긴다."[29]

빛은 동양 문화 특유의 미감으로 연결된다. 김지하 시인의 말처럼 빛은 단순히 밝고 어두운 조명의 개념이 아니다.

정신적이고 심리적인 차원까지 연결된 깊은 세계를 인식하게 한다. 빛을 경험하는 방식은 세계에 대한 가치관을 드러낸다.

서양 전통 교회나 성당의 경우 방문자는 공간으로 들어가 하늘에서 내려오는 빛을 마주한다. 빛의 중심에 제단이 있다. 반면, 한국 전통 사찰의 경우 사람이 빛과 함께 들어간다. 내부에는 빛이 들어오는 중심점이 없다. 불상에 빛이 떨어지지 않는다. 대신 음영으로 차 있다. 이런 그늘에서는 빛의 출처가 모호하다. 음영은 마치 한지에 스며든 먹물같이 공간 전체에 은은히 배어 있다. 그 속에서 나도, 너도, 사물도 그늘에 스며들 뿐이다. 서양 문화가 개별 존재와 실체를 중심으로 발전했다면, 동양 문화는 관계와 비움을 중시했다. 그래서인지 공간·시간·인간이라는 단어에 모두 '사이 간(間)' 자가 들어간다.

서로 다른 빛은 서로 다른 세계를 만든다. 어떤 문화에서 성장했는지에 따라 의식적으로, 무의식적으로 세상을 지각하고 인식하는 프레임이 달라진다. 당연히 동양과 서양 외에 제3, 제4의 문화가 존재한다. 어쩌면 빛과 어둠이라는 말 자체가 없을지도 모른다. 우리는 살아 있는 현상을 경험하지만 인식의 틀에 따라 세상을 다르게 본다.

렘브란트, 페르메이르, 호퍼

일상 공간, 그 안의 빛을 보자. 판테온과 필립스 엑시터 아카데미 도서관은 건축가가 세심하게 빛을 계획한 사례다. 반면 건축가 없이 지어진 소박한 주택에는 일상의 빛이 담겨 있다. 보통 집을 지을 때 햇빛이 잘 드는 방향으로 창을 낸다. 일상적인 주거 공간에 들어온 빛. 그렇다면 화가들은 그 빛을 어떻게 표현했을까? 렘브란트 반 레인(Rembrandt van Rijn), 요하네스 페르메이르(Johannes Vermeer), 에드워드 호퍼의 그림을 살펴보자.

런던 내셔널 갤러리(National Gallery). 2층 전시실을 걷다 보면 익숙한 그림들을 만날 수 있다. 서민 주택 풍경을 그린 17세기 네덜란드 장르화는 언제나 친근감을 준다. 입구로 들어서 전시실 몇 개를 지나면 Room 23이 나온다. 이 방은 마치 오래된 네덜란드 거리 같다. 고요한 전시실 한쪽에는 지그시 관람객을 바라보는 시선이 있다. 300년 세월이 흘렀지만 두 눈은 여전히 반짝거린다. 암흑 배경 위로 떠오른 얼굴은 바로 렘브란트다.

1669년에 그린 〈63세의 자화상(Self Portrait at the Age of 63)〉. 그림 속 배경은 짙은 암갈색에 묻혀 있다. 어떤 공간인

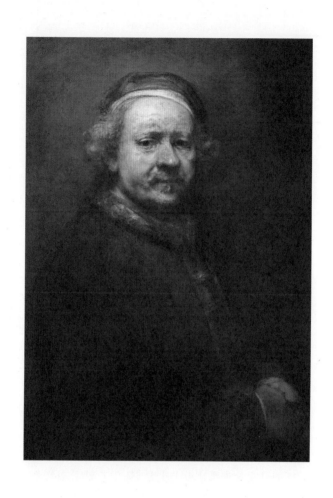

렘브란트 반 레인, 〈63세의 자화상〉
얼굴, 특히 이마에만 빛이 들어 배경과 대비를 이룬다.

지 알 수 없다. 렘브란트의 얼굴, 특히 이마에 빛이 모였다. 그는 작업실 창을 모두 닫고 어둠 속에서 촛불에 의지해 작업하는 것을 좋아했다. 후에 '키아로스쿠로(Chiaroscuro)'라고 명명된 이 회화 양식은 빛과 어둠을 강하게 대비시킨다.

그는 침묵의 암흑을 통해 '영원성'을 표현하고자 했다. 초상화의 주인공은 영원 속에서 잠시 드러난 일시적인 존재다. 이를 독일 미학자 미하엘 보케뮐(Michael Bockemuhl)은 "시간을 초월한 영원성이 현재 속에 나타나는 방식"이라고 표현했다.[30] 렘브란트는 초상화에 영원의 차원과 현재의 순간을 모두 담았다.

17세기 네덜란드 델프트(Delft)의 또 다른 집. 앞에 작은 운하가 흐르는 좁고 긴 주택이다. 델프트 전통 주택은 대체로 좁은 정면과 긴 내부 공간으로 구성된다. 운하가 대지 곳곳을 가로지르기 때문이다. 이 집 2층에 화가 페르메이르의 작업실이 있었다. 그는 매우 적은 수의 작품만 그렸고 시장에 내놓지도 않았다. 그의 작업실은 여러 작품의 배경이 되었다. 그중 하나가 〈편지를 읽는 푸른 옷의 여인(Woman in Blue Reading a Letter)〉이다.

한 여인이 창가 책상 앞에서 편지를 읽고 있다. 왼쪽에서 들어오는 약한 빛이 공간을 부드럽게 감싼다. 여인이 입은 푸른 옷, 벽에 걸린 갈색 지도, 군청색 의자는 모두 원래의 색감을 잃고 은은한 아이보리색 빛으로 흡수된다. 여인의

요하네스 페르메이르, 〈편지를 읽는 푸른 옷의 여인〉
그림 왼쪽에서 들어온 빛이 전체 분위기를 녹인다.

머리 부분을 보면 얼굴과 공간 사이 경계가 흐릿하게 사라지는 것을 볼 수 있다. 렘브란트 얼굴이 암흑 속에서 홀연히 떠오르는 것과 달리 푸른 옷 여인의 얼굴은 배경으로 녹아든다.

얼굴뿐 아니라 사물의 경계도 흐릿하다. 페르메이르가 그린 다른 작품에서도 비슷하다. 이는 그의 작업실 공간과 관련이 있다. 실제로 작업실 창문은 북서향으로 나 있었다. 직사광선이 들어올 수 없고 간접광만 유입된다. 그는 대상이 지닌 색에 집중하여 그리기보다 빛의 상태 자체를 재현하고자 했다. 이런 면에서 페르메이르를 근대 인상파와 연관짓기도 한다.[31]

이번에는 1950년대 뉴욕으로 가 보자. 한 여인이 침대에 앉아 창밖을 바라보고 있다. 호퍼가 그린 〈아침의 태양(Morning Sun)〉이다. 여인은 방금 일어난 듯하다. 어쩌면 밤새 잠을 자지 못했을 수도. 창으로 들어오는 아침 햇빛을 온몸으로 받고 있다. 침대와 내부 벽에도 빛이 비친다. 여인은 창밖 어딘가를 보고 있지만 무언가를 응시한다기보다 잠시 생각에 잠긴 듯하다. 어떤 연유로 이 시각 이곳에 있는 것일까?

호퍼의 그림에 나타난 빛은 강렬한 직사광이다. 인물과 공간에 투사되는 빛이 은근하거나 부드럽지 않다. 오히려 사람을 지치게 한다. 이는 자신이 속한 시간과 공간을 잠시

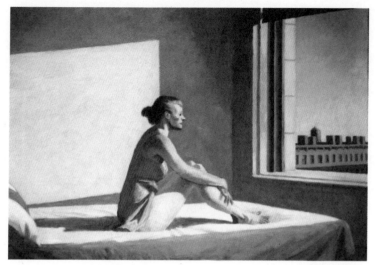

에드워드 호퍼, 〈아침의 태양〉
강한 빛이 사람과 공간 사이에 심리적 괴리감을 준다.

벗어난, 아니, 벗어나고 싶은 주인공의 심리를 강조한다. 그의 그림 속 공간들 역시 대부분 잠시 머무는 곳일 뿐이다. 호텔, 기차역, 식당…. 1장에서 살펴본 〈빈 방의 빛〉도 마찬가지다. 그 그림에는 사람의 흔적조차 없다.

호퍼의 그림 속 사람과 공간은 어딘가에 뿌리내리지 못한다. 그는 근대 도시를 살아가는 소시민의 고독과 소외를 이런 방식으로 표현했다. 페르메이르의 빛이 사람과 공간을 함께 감싸는 반면, 호퍼의 빛은 사람과 공간을 분리하며 심리적인 괴리감을 준다.

세 화가의 그림은 모두 평범한 공간을 배경으로 한다. 의도적으로 빛을 연출하는 건축공간이 아니다. 주인공 한 사람만 등장한다는 공통점도 있다. 이렇게 비슷한 조건이지만 세 그림의 빛은 매우 다르다. 화가들은 배경이 되는 장소를 그대로 묘사하지 않았다. 자신이 표현하고자 하는 세계를 그렸다. 그 과정에서 빛은 핵심 역할을 했다.

프랑스 문학연구가 츠베탕 토도로프(Tzvetan Todorov)는 『일상 예찬(Eloge du Quotidien)』에서 다음과 같이 말했다.

"그들의 그림을 통해 우리는 달착지근한 환상에 젖는 것이 아니라 세상을 제대로 보는 법을 배운다. 그들은 아름다움을 만들어 내는 것이 아니라 존재하는 아름다움을 찾아내고, 그렇게 해서 우리 또한 그런 아름다움을 발견

할 수 있도록 해 주는 것이다. 일상생활이 새로운 양태로 변질되어 가면서 위기감을 느끼는 현대인들은 이 그림들을 보면서 가장 기본적인 일상 행위 속에 깃든 아름다움과 의미를 되찾고 싶어진다."[32]

세 화가는 우리로 하여금 오늘의 삶을 새로이 들여다보게 한다. 이미 '존재하는 아름다움'을 찾아내는 일이다.

어떤 빛이 좋은 빛인가

화가는 자신이 상상한 세계를 회화라는 양식을 통해 표현한다. 하지만 건축가와 디자이너는 빛을 생동감 넘치는 '체험'으로 구축해야 한다. 건축공간에 어떻게 빛을 담아낼 수 있을까?

공간은 몸과 마음에 모두 영향을 준다. 신체 움직임부터 시선·감각·심리·기억 등이 어우러져 구체적인 경험을 만든다. 설계자가 구상한 빛을 공간으로 구현하는 일은 단순하지 않다. 천장에 형광등을 여러 개 설치한 실내 인테리어를 보면 그저 관습적으로 조명을 했다는 생각이 든다. 밝은 빛이 항상 좋을까? 어떻게 하면 적합하고 의미 있는 빛을 만들 수 있을까?

독일의 조명 디자이너 막스 켈러(Max Keller)는 흥미로운 실험을 했다. 사람 얼굴 모형에 각기 다른 네 방향에서 동일한 빛을 투사하는 것이었다.[33] 오른쪽 페이지 사진을 보자. 왼쪽 위부터 시계 방향으로 정면, 옆면, 뒷면, 그리고 윗면에서 투사한 빛이다. 분명 같은 얼굴임에도 빛의 방향에 따라 무척 다르게 보인다.

어떤 빛이 모형을 가장 잘 보여 줄까? 정면 빛은 전체 모습을 보여 주지만 눈, 코, 입의 윤곽을 제대로 표현하지 못한다. 옆면 빛은 비교적 얼굴 윤곽을 잘 보여 주지만 너무 신비스럽다. 뒷면 빛은 괴기스럽다. 윗면 빛은 이마와 코만 너무 강조한다. 어느 빛이 더 좋다는 것은 없다. 코가 커 보이고 싶을 때는 윗면 빛이, 무섭게 보이고 싶을 때는 뒷면 빛이 좋을 수 있다.

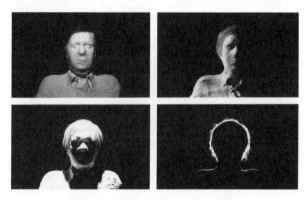

사람 얼굴 모형에 빛을 투사하는 실험

켈러는 이어 조금 더 복잡한 실험을 한다. 이번에는 방처럼 생긴 작은 공간에 의자와 서 있는 사람 모형이 있다.[34] 마찬가지로 각기 다른 방향에서 빛이 투사된다. 사진을 보면 빛이 어느 방향을 비추고 있는지 유추해 볼 수 있다. 왼

쪽 위부터 시계방향으로 정면에서 투사한 빛, 위에서 집중
조명한 빛, 왼쪽 창문으로 유입되는 빛, 뒷면 위에서 투사
되는 빛이다.

공간 모형에 빛을 투사하는 실험

이 실험은 빛 하나만으로 사람과 공간의 관계를 다르게
표현할 수 있음을 보여 준다. 위에서 집중적으로 빛을 비춘
경우 공간은 드러나지 않고 어둠에 묻혀 있다. 대신 사람
이 잘 보인다. 창문을 통해 빛이 들어오는 경우, 의자는 보
이지 않고 사람은 창을 향해 걸어가는 것처럼 보인다. 길게
늘어진 사람 그림자가 묘한 분위기를 연출한다. 아래 두 사
진에는 위에서 볼 수 없는 뒤쪽 문이 밝게 빛난다. 동일한

모형에 다른 빛을 쏘았을 뿐이지만 사람과 사물, 내외부 사이의 관계를 다르게 표현한다. 빛의 힘을 볼 수 있다.

그러면 빛이 실제 건축공간에 적용된 사례를 살펴보자.

런던 템스 강변에는 테이트 모던(Tate Modern) 미술관이 있다. 직사각형 벽돌 건물에 높은 굴뚝이 솟은 형태다. 얼핏 보면 공장처럼 보이는 이 건물은 예전에 화력발전소였다. 1981년 문을 닫았고, 한동안 방치됐다가 2000년 미술관으로 새롭게 탄생했다. 헤르초크 앤 드 뫼롱(Herzog & De Meuron)이 설계를 맡았다. 런던 시내에 전기를 공급하던 거대한 발전 터빈이 있던 공간은 공용 홀이자 열린 전시 공간이 되었다.

2003년 가을, 터빈 홀에 '태양'이 걸렸다. 덴마크 현대미술가 올라퍼 엘리아슨(Olafur Eliasson)의 〈더 웨더 프로젝트(The Weather Project)〉다. 엘리아슨은 수백 개 전등으로 강렬한 주황색 인공 태양을 만들었다. 그리고 공간 전체를 빛으로 물들이기 위해 인공 안개를 채웠다. 수증기, 물, 설탕으로 만든 안개는 빛을 확산시켜 몽롱한 분위기를 자아냈다. 마치 SF 영화 속 한 장면처럼.

회색 도시를 지나 폐쇄된 공장 같은 미술관 입구로 진입한 사람들은 거대한 오렌지빛에 압도되었다. 자리에 앉거나 드러누워 잠시 비일상 세계를 체험했다. 천장에는 거울

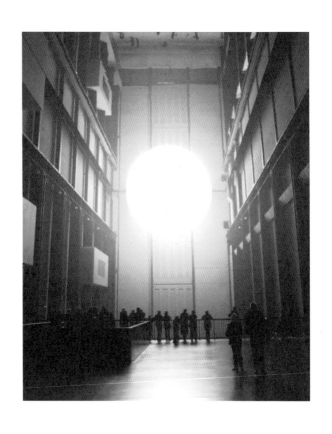

올라퍼 엘리아슨, 〈더 웨더 프로젝트〉
빛이 몽환적인 분위기를 만들고 관람객은 그 자체로 작품이 되었다.

을 부착했다. '태양'과 사람들이 거울에 비쳤다. 사람들은 팔다리를 흔들며 저 높은 곳에 맺힌 자신의 모습을 찾았다. 그렇게 사람들도 작품의 일부가 되었다. 켈러의 실험에서 본 빛에 의한 공간 변화가 이 프로젝트에서는 훨씬 큰 스케일로 적용되었다. 인공 태양이 있는 터빈 홀과 없는 터빈 홀은 완전히 다른 세계다.

처음 질문으로 돌아가 보자. 어떤 빛이 좋은 빛인가? 켈러의 실험과 터빈 홀 프로젝트는 모두 빛에 의한 공간과 분위기의 변화를 보여 준다. 사실 빛의 쓰임에 대한 답은 공간 속 삶에서 찾아야 한다. 어떤 삶을, 즉 어떤 경험을 만들고자 하는가에 따라 빛은 달리 쓰인다.

하이데거가 말한 참다운 거주 공간에 인공 태양은 어울리지 않는다. 도심의 공공 전시 공간에 참다운 거주의 빛도 어울리지 않는다. 빛과 공간이 추구하는 목적과 그 속의 삶에 답이 있다.

한 줄기 작은 빛이라도

독일 쾰른에는 고딕 양식의 대성당이 있다. 흐린 날이면 높이 솟은 쾰른 대성당 첨탑이 운무 속으로 빨려 들어가는 것 같다. 흐린 지상 세계를 벗어나 하늘로 상승하는 느낌. 성당 앞 광장은 늘 사람들로 북적인다.

성당과 연결된 골목길을 걷다 보면 채석장에서 캐낸 바윗덩이같이 크고 밝은 사각형 건물이 나온다. 오래된 듯하지만 오래되지 않은, 낡은 듯하지만 낡지 않은 건물. 스위스 건축가 페터 춤토르(Peter Zumthor)가 10년간의 설계와 공사 끝에 완성한 '콜룸바 무제움(Kolumba Museum)'이다. 1층 외벽에 고대 유적으로 보이는 잔해가 듬성듬성 남아 있다.

콜룸바 무제움은 여러 유명한 건축잡지에 멋진 사진과 함께 실려 소개되었다. 수많은 빛이 벽돌벽의 미세한 틈에 스며들어 어둠 속으로 쏟아져 들어오는 풍경. 그 장면이 많은 건축가와 학도들을 이곳으로 이끈다.

콜룸바 무제움은 고딕 양식으로 거슬러 올라가는 중세 시대 성당 유적지에 세워졌다. 박물관은 크게 두 부분으로

나뉜다. 하나는 유적을 기념하고 보호하는 1층 전시실, 다른 하나는 다양한 미술과 공예 작품을 전시하는 3층 갤러리다.

무제움 입구에서 유적 전시실로 들어가는 문은 무척 무겁다. 춤토르는 수백 년 전으로 돌아가는 문을 일부러 무겁게 만들었다. 무게로 세월을 은유한 것이다. 내부는 컴컴한 적막에 잠겨 있다. 처음 들어가면 먼저 눈이 적응하는 시간이 필요하다. 시간이 조금 지나면 발아래 폐허가 하나둘 보이기 시작한다. 이곳은 무겁게 가라앉은 침묵의 장소다. 방문객들은 무의식 속 어딘가를 걷고 있는 기분이 든다.

전시실에는 지그재그 보행 데크가 있고 상부 벽돌벽은 계속 눈길을 끈다. 그러나 어디에도 건축 잡지에 실린 사진처럼 멋진 장면은 없다. 빛들은 희미하게 들어올 뿐이다. 하지만 데크를 걷다 보면, 벽의 작은 틈들로 들어오는 빛들이 반짝거린다. 희미하게 산란한다. 발을 떼고 걸으면 반짝거리고, 가만히 서 있으면 반짝이지 않는다. 빛이 파동처럼 보이는 모아레(moire) 현상이다.

틈이 난 벽돌벽은 이중으로 세워졌다. 그래서 움직일 때마다 교차하며 산란하는 빛을 보게 된다. 그러고 보니 바깥 날씨에 따라서도 빛은 다르다. 날씨-이중벽-틈으로 들어온 빛-어두운 내부-발걸음-동공은 모두 하나로 연결되어 특정한 순간의 살아 있는 현상을 만든다. 이는 사진이 범접

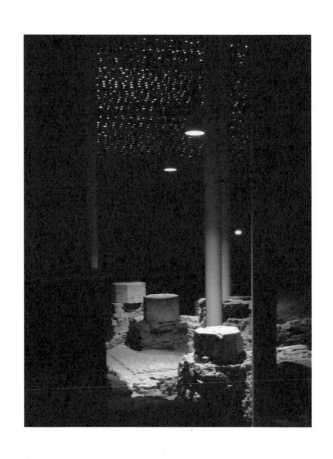

독일 쾰른 콜룸바 무제움의 중세 유적 전시
돌 틈으로 들어오는 외부 빛이 밤하늘의 별처럼 산란한다.

할 수 없는 세계다. 고정되어 박제된 이미지가 아니라 살아 있는 현상의 세계. 사진은 오히려 실제 현상을 있는 그대로 체험하는 데 방해가 된다. 나는 그 순간 이후 그 멋진 건축 잡지 속 사진을 잊었다.

실제와 사진의 차이는 아니지만 전혀 다른 장소에서도 비슷한 경험을 할 수 있다. 나는 종교적인 이유를 떠나서, 지나가다 성당이나 교회 혹은 사찰이 있으면 들어가 본다. 그날도 서울의 한 동네를 걷다가 작은 성당과 마주쳤다. 입구 마당에는 아무도 없었다. 시간 여유가 있어 안으로 들어가 보았다.

조명은 모두 꺼져 있었다. 어둑한 예배당 내부. 아무도 없는 늦은 오후의 성당에는 정적만 감돌았다. 스테인드글라스를 통해 들어온 빛이 알록달록했다. 빛들은 성당 구석구석에 내려앉았다. 긴 나무 의자에도 내려앉았다. 알록달록한 빛들은 나무의 갈색과 섞여 오묘한 색감을 드러냈다. 분위기에 이끌려 침묵 속으로 빠져들었다. 『침묵의 세계 (Die Welt des Schweigens)』를 쓴 막스 피카르트(Max Picard) 의 말이 떠올랐다.

"성당은 마치 거대한 침묵의 저수지와 같다. 그 내부에서는 더 이상 말이 존재하지 않는다."35

침묵의 저수지는 밖에 있는 것 같지 않았다. 물이 나를 통하여 하나의 큰 저수지를 이루고 있는 것 같았다. 내가 공간을 바라보고 있다는 생각이 들지 않았다. 그저 모든 것이 하나의 침묵, 메마른 침묵이 아니라 살아 있는 현상으로서의 침묵 그 자체인 것 같았다.

......

투투투투투.

천장의 형광등이 일제히 소리를 내며 켜졌다. 갑자기 세상이 하얗게 변했다. 거대한 사진기 플래시가 터진 것 같았다. 침묵은 온데간데없었다. 모든 것이 밝고 강한 빛 속에 박제되어 버렸다. 구석구석의 음영들은 사라졌고, 나무 의자 위 오묘한 색감도 보이지 않았다. 수많은 사물과 물질이 자신을 보라고 아우성쳤다. 어디선가 사람들 목소리가 들려왔다. 무언가 시작하는 모양이었다. 자리에서 일어나 밖으로 나왔다.

바깥 거리에는 석양이 드리워 있었다. 어두운 공간이 늘 좋은 것은 아니다. 하지만 불 꺼진 성당은 하나의 숭고한 음악과 같았다. 일상을 벗어난 다른 세계가 있음을, 사람과 공간이 하나로 합쳐질 수 있음을, 아니, 어쩌면 원래 하나였을지도 모름을 알려 주었다. 과연 저 많은 조명이 필요할까? 춤토르는 다음과 같이 말했다.

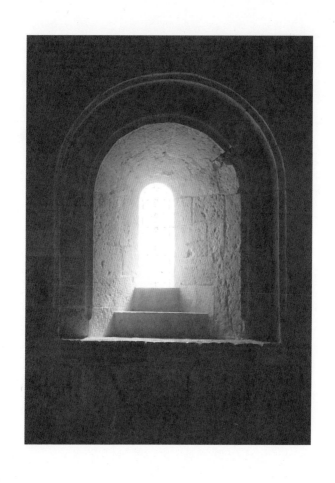

프랑스 토로네 수도원 창문
고요한 공간에서 마주하는 빛은 내면을 사색하게 한다.

"해가 지고 다시 해가 떠오르는 시간 사이에서 우리는 어떤 빛을 밝히기를 원하는가? 우리는 우리의 건물과 도시와 들판에서 무엇을 빛으로 밝히고 싶은가? 어떻게, 얼마나 오랫동안?"

빛의 양은 빛의 질을 보장하지 않는다. 정작 우리에게 필요한 것은 단 한 줄기의 빛일지도 모른다.

여행은 우리를 해체한다

어느 골목길. 바람이 훅 불었다. 온갖 냄새가 섞여 있었다. 묵은 먼지와 흙 냄새, 향신료 가득한 음식 냄새, 이름을 알 수 없는 꽃과 과일 냄새, 거리에 걸어 놓은 물건들 냄새, 하수도에서 올라오는 오수 냄새…. 울퉁불퉁 대충 깔아 놓은 도로 판석은 지압판처럼 발바닥을 자극한다.

좁은 골목으로 꺾어 들어가자 마주 선 두 벽은 사람이 양팔을 뻗으면 닿을 정도로 가까워진다. 낡은 벽돌벽에는 먼지와 돌가루가 묻어 있다. 창가 너머 집 안에서 물소리, 그릇 달그락거리는 소리, 아기 우는 소리가 들린다. 골목길 저편에서 개 짖는 소리가 허공을 울린다. 네팔 카트만두(Kathmandu) 도심의 타멜(Thamel) 거리에서 조금 떨어진 골목 풍경이다.

다시 거리. 인파가 몰린다. 사람·자전거·릭샤·자동차가 도로를 가득 메웠다. 거리 한쪽에 백화점이 있다. 백화점에 들어서면 익숙한 화장품 향수 냄새가 난다. 하얀 대리석, 유리와 거울, 브랜드 간판들이 여기저기서 반짝거린다. 좀 전의 거리와 딴 세상이다. 백화점은 어디나 동일하다. 마치 기준 화폐처럼 이곳저곳에서 통용되는 균일한 감각을 만든

다. 비슷한 공간 속에서 비슷한 화장품을 바르고 비슷한 커피를 마시는 우리는 비슷한 사람이 된다.

우리는 다른 나라, 다른 문화를 여행하면서 그곳이 지닌 독특한 감각에 자극받는다. 살던 곳에서는 느껴 보지 못한 향기와 소리, 감촉이 다가온다. 이런 감각은 도시 대로보다 오래된 시골 골목에서 더 잘 느껴진다. 세계 어느 도시에 가 보아도 꼭 있는 백화점과 쇼핑몰은 항상 유사한 감각을 판다. 하지만 수백 수천 년 세월이 쌓인 골목에는 말로 표현하기 힘든 아우라가 있다.

1902년, 스물일곱 살 시인 라이너 마리아 릴케는 파리를 방문했다. 그곳에서 암울하고 침체된 근대 도시를 겪은 그는 그 체험을 바탕으로 『말테의 수기』를 썼다. 그가 묘사한 20세기 초 파리의 한 골목이다.

"헐린 칸막이벽의 잔해로 둘러싸인, 푸른색, 녹색 또는 노란색이었던 벽들에서는 이 생활이 풍기는 공기가 솟아오르고 있었는데, 그것은 아직 바람으로 흩날린 적 없는 칙칙하고 탁하고 눅눅한 공기였다. 그 공기 속에는 한낮의 생활에서 뿜어진 냄새, 질병, 내쉰 숨과 여러 해 동안 밴 연기 냄새, 겨드랑이에서 배어 나와 옷을 무겁게 적시는 땀내, 입냄새, 발에서 나오는 고린내가 스며 있었다."[36]

우리는 어디서나 오감을 모두 활용해 공간을 경험한다. 세상을 인지하는 과정에서 시각이 차지하는 비중이 크기 때문에 주변을 '바라본다'고 하지만 동시에 냄새 맡고, 듣고, 만진다. 가만히 서서 무언가를 바라볼 때도 두 발로 바닥을 딛고 서 있다. 또 공기를 마신다. 그 속에는 이미 냄새와 맛이 있다. 그리고 귀는 음악가 케이지의 말처럼 정적 속에서도 항상 무언가를 듣는다. 안대로 눈을 가리면 명확해진다. 시각을 차단하면 사람은 다른 감각을 동원해 주변 정보를 수집한다. 소리를 더 잘 듣고, 냄새를 더 잘 맡는다.

공간의 감각은 사진으로 전해지지 않는다. 직접 체험할 때만 느낄 수 있다. 앞에서 본 콜롬바 무제움을 되짚어 보자. 잡지에 실린 사진을 머릿속에 그리고 찾아가도 사진 속 이미지를 만날 수 없다. 대신 살아 있는 현상이 있다. 이를 어떻게 사진에 담아낸단 말인가? 사진작가는 극적으로 표현하기 위해 노출·프레임·색감을 조정하는 경우가 많다. 광각렌즈를 사용하여 공간을 실제보다 넓어 보이게도 한다. 하지만 그런 사진을 보고 나서 실제 공간을 방문했을 때 예상보다 작고 좁아 실망할 가능성이 높다. 실제는 사진처럼 멋지지 않다.

아이들의 동굴 놀이를 이야기한 스틴 라스무센은 사진과 실제를 비교하며 다음과 같이 말했다.

"사진으로만 보았던 장소를 직접 가 보면, 실제가 얼마나 다른지를 안다. 장소의 분위기를 느끼며 더 이상 사진이 만든 시선에 의존할 필요가 없다. 그 장소의 공기를 숨 쉬고, 소리를 듣고, 그 소리가 보이지 않는 뒤편의 집에 부딪혀 공명한다는 사실도 깨닫는다."[37]

건축공간은 실제 경험을 담아야 한다. 공간의 외형만 염두에 두고 컴퓨터로 설계한 디자인은 모양은 특이할지 모르나 몸의 감각을 담기 어렵다. 그렇다고 감각을 살리기 위해 온갖 재료를 덧대는 일은 오히려 무모하다. 공간 감각은 그 안의 삶에서 자연스럽게 배어나야 한다. 사람의 냄새, 생활의 냄새, 환경의 냄새가 건축과 어우러져야 한다.

타멜 거리는 이방인인 나에게는 이국적인 감각이었다. 하지만 그 안에서 살아가는 사람들에게는 공기처럼 익숙한 감각이다.

걷는 행위를 예찬한 프랑스의 철학자 다비드 르 브르통(David Le Breton)은 '여행이 우리를 만들고 해체한다'고 했다. 이방의 장소, 이방의 감각에 의해 우리는 끊임없이 해체되는 것이다.

후각 미로, 후각 기억

티베트 라싸(Lhasa). 많은 여행객이 라싸에서 히말라야 우정공로(Friendship Highway)를 넘어 카트만두로 향한다. 라싸 포탈라 궁 인근에는 조캉(Jokhang) 사원이 있다. 대표적인 불교 사찰이다. 입구 광장에서는 티베트 사람들이 오체투지를 한다. 그들이 입은 옷은 남루하고 여기저기 찢어져 있다. 원래 옷감 색을 알아보기 힘들 정도로 때에 절었다. 집을 떠나 몇 개월 혹은 몇 년 동안 온몸을 내던져 드디어 조캉 사원에 다다른 것이다.

오래된 사원 안에는 독특한 향기와 그을음이 깊게 배었다. 야크젖으로 만든 버터 향초를 태우는 냄새였다. 냄새가 발목을 잡은 일은 처음이었다. 사원을 떠난 뒤에도 그 향기는 쉽게 잊히지 않았다. 지금도 그곳 사진을 보면 바로 그 향기가 떠오른다. 의식적으로 기억하는 것이 아니라 그냥, 느껴진다.

몇 년 후, 유럽을 답사할 때였다. 거리를 걷는데 어디선가 야크 버터 초를 태우는 냄새가 났다. 순간, 눈앞의 풍경은 사라지고 조캉 사원 앞 광장과 오체투지 하는 사람들이

어떤 장소의 향기는
사람의 기억에 고스란히 남는다.
우리는 그곳의 사진을 보는 것만으로
같은 향기를 다시 떠올린다.

떠올랐다.

이렇듯 누군가를 스쳐 지나거나 어딘가에 들어설 때 어떤 냄새를 맡는 경우가 있다. 깊게 경험했던 냄새. 시간이 흐른 후 우연히 같은 냄새를 다시 맡게 되면 기억 속 사람과 공간이 되살아난다. 가라앉아 있던 후각이 의식의 수면 위로 떠오르는 것이다.

융은 저서 『인간과 상징(Man and His Symbols)』에서 다음과 같은 일화를 들려준다.

"어느 교수가 학생 하나와 아주 열심히 어떤 이야기를 나누면서 시골길을 걷고 있었다. 그런데 이 교수는 갑자기 떠오른 어린 시절의 기억들이 자기 생각과 그 대화를 방해하고 있음을 깨달았다. 그는 주의가 흐트러진 까닭을 설명할 수 없었다. 그때 학생과 나누던 이야기는 그 교수의 어린 시절 기억과는 아무 상관도 없는 것이었다. 돌이켜서 생각을 가다듬던 교수는 문득 어린 시절의 기억이 대화를 방해하기 시작한 것은 농장을 지나쳤을 때라는 사실을 깨달았다. 그래서 교수는 학생에게 온 길을 되짚어 옛 기억들이 처음 떠오르기 시작했던 지점으로 돌아가 보자고 말했다. 그 지점에 이르자 주변에서 거위 냄새가 났다. 교수는 그제야 어린 시절의 기억을 떠올리게 한 것이 그 거위 냄새였다는 사실을 깨달았다. 교수는 거위

농장에서 어린 시절을 보낸 사람이었다. 자신은 냄새를 잊고 있었지만 무의식은 그 냄새의 인상을 보관하고 있었던 것이다."[38]

교수가 경험했던 냄새는 무의식에 숨어 있다가 불현듯 되살아났다. 후각이 의식의 흐름까지 끊어 놓았다. 보통 후각을 다른 감각, 특히 시각에 비해 덜 중요하다고 여긴다. 하지만 후각은 우리가 생각하는 것보다 훨씬 정확하다. 사람과 장소를 기억할 때 시각은 눈을 통한 감각과 지각에 의지한다. 알고 있던 이미지와 보이는 장면을 연관지어 세계를 이성적으로 규정하려 한다. 반면 후각은 원초적이고 동물적이다. 그래서 강렬하다. 코로 들어온 냄새는 우리가 의식하든 의식하지 않든 무의식에 저장된다. 후각의 원초성 때문에 그 기억은 다시 끄집어냈을 때도 여전히 생생하다.

프랑스 철학자 미셸 세르(Michel Serres)는 후각과 향기에 대해 다음과 같이 말했다.

"향기는 특수한 것을 표현한다. 귀를 막고, 입을 다물고, 손발을 묶었을 때, 비 오기 전 해 지는 이 계절의 숲속 큰 나무 아래와 같이 특이하면서도 드문 감각을 수천 개 가운데서 끄집어낼 수 있다. 그때 냄새는 공간으로부터 시간으로, 앎으로부터 기억으로 미끄러져 들어간다."[39]

눈으로 보는 사물과 형태에는 뚜렷한 경계가 있지만, 코로 맡는 냄새는 그 안에 담긴 요소를 분리하고 구분하기 어렵다. 그렇기 때문에 논리적이기보다 감성적이다. 시각을 차단해 보면 후각을 좀 더 온전히 경험할 수 있다.

'블라인드 레스토랑(blind restaurant)'이라 불리는 식당이 있다. 조명 없이 암흑 속에서 식사를 하는 곳이다. 영국과 미국에서 시작되었지만 이제 세계 여러 도시에서 찾아볼 수 있다. 시각이 완전히 차단된 공간에서 음식을 먹는 것은 독특한 경험이다.

서울에 생긴 한 블라인드 레스토랑. 안내원을 따라 안으로 들어가면 내부에는 빛이 없다. 안내원이 잡아 준 테이블 모서리를 만지며 자리에 앉는다. 암흑 속에서 손을 더듬어 의자, 테이블, 수저를 확인한다. 주변에서는 낮은 말소리와 식기 부딪히는 소리가 난다. 안내원의 목소리에 음식이 나왔음을 알았다.

먹기 전에 냄새를 맡아 보았다. 보이지 않으니 헷갈렸다. 제공된 음식은 흔히 접할 수 있는 것이었다. 하지만 보이지 않기 때문에 맛과 냄새만으로 상상해야 했다. 만약 익숙하지 않은 음식이 나왔다면 후각은 기억에 저장된 정보와 연결하기 위해 무척 애를 썼을 게 뻔하다. 어둠 속에서 후각의 미로를 찾아 헤매었을 것이다.

식사를 마치고 레스토랑을 나왔다. 먹은 음식을 떠올려

보았다. 토마토 파스타와 삶은 야채였는데 여전히 확신이
서지 않았다. 눈으로 확인한 이미지가 없기 때문이다. 시각
적으로 확인하지 못하니 직접 체험한 후각과 미각에 의심
이 들었다. 스스로를 부정하는 꼴이었다. 우리가 얼마나 눈
과 시각에 의지해 살고 있는지 알 수 있었다.

이러한 시각 중심 문화에 질문을 던지며 후각 전도사로
활동하는 예술가가 있다. 독일에서 활동하는 시셀 톨라스
(Sissel Tolaas)다. 그녀는 세계 여러 나라를 순회하며 각 도
시의 냄새를 채집하고 전시했다. 2009년에는 멕시코시티
곳곳에서 채집한 냄새를 작은 유리병 200개에 나누어 담아
전시회를 열었다.

유리병 속 냄새를 맡아 본 사람들은 독특한 후각 경험을
했다. 어떤 병에서는 도로의 아스팔트 냄새가, 어떤 병에서
는 타코 냄새가, 어떤 병에서는 하수도 냄새가 났다. 톨라
스는 냄새를 바탕으로 새로운 지도를 그렸다. 냄새로 재해
석된 멕시코시티 지도다. 냄새 지도는 실제 지형 지도와 비
슷한 곳도 있고 다른 곳도 있었다. 도시의 물리적 공간과
감각 공간이 다름을 보여 주었다. 그녀의 말이다.

"사람들이 자신이 살고 있는 세계를 코로 새롭게 바라보
게 하고 싶었습니다. 냄새가 좋고 나쁨의 문제가 아닙니

다. 후각 경험을 통해 자신이 살아가는 장소와 도시를 다른 시각으로 재발견하는 것이 중요합니다."[40]

멕시코시티 냄새 지도

라싸를 주제로 같은 전시를 하면 야크 버터 초 냄새가 중요한 요소가 될 것이다. 낯선 이에게 그 냄새는 도무지 알 수 없는 향기일 뿐이다. 단순한 표면 자극으로서의 후각은 이내 사라진다.

그러나 개인과 공동의 기억·장소·문화와 연결된 후각은 우리를 미로로 이끈다. 의식과 무의식의 경계마저 흐릿해지는 후각의 미로에서 감각과 지각은 표층에서 심층으로 내려간다.

공간의 울림, 소리

공간을 들을 수 있을까? 음악을 연주하거나 사람들이 대화하는 곳 말고, 그저 빈 공간을 들을 수 있을까?

욕실에 들어가 샤워를 하면 조금 다른 소리를 경험한다. 욕실 벽이 반사하는 소리는 거실이나 방에서의 소리와 다르다. 매끈거리는 타일은 소리를 가볍게 튕겨 낸다. 반면 나무 마루가 깔린 거실은 둔탁한 소리를 낸다. 커튼과 이불, 옷가지가 널린 침실은 소리를 흡수한다. 집 안 곳곳의 소리가 다르다. 콘크리트 계단을 따라 지하 주차장으로 내려가면 발소리가 계단을 타고 울린다.

도시를 걸을 때도 비슷한 경험을 한다. 좁은 골목이나 아케이드에서는 발소리와 말소리가 울리지만 넓은 광장으로 나가면 소리는 허공으로 사라져 버린다. 우리가 거닐고 머무는 도시 공간은 하나의 울림통과 같다. 아무 소리도 없는 절대 정적은 삶의 세계가 아니다.

미국 철학자 존 듀이(John Dewey)의 저서 『경험으로서의 예술(Art as Experience)』에 나오는 구절이다.

"생기 있게 자라는 풀밭이 보이지 않고 새소리나 시골의

소리도 들리지 않는 곳에 있을 때면 나는 온전히 살아 있다는 느낌이 들지 않는다. (중략) 이 세계나 인생은 자신들이 사랑할 수 있을 정도로 유쾌하거나 재미있지 않으며, 자신들은 끝까지 냉정하게 세계나 인생을 바라본다고 사람들이 말하는 것을 들었을 때 나는 그들이 온전히 살아 있다고 생각하지 않으며, 또한 그들이 그 안의 것은—풀잎 하나라도—아주 변변치 않게 생각하는 이 세계를 명확하게 바라보지도 않았다고 생각한다."[41]

생기가 사라진 장소에서 느끼는 감각과 지각의 한계를 이야기하고 있다. 그런데 완전히 정적인 공간에서도 소리를 경험할 수 있다는 사실을 보여 주는 일화가 있다.

1951년, 존 케이지는 한 대학교의 무반향실(anechoic chamber)을 방문했다. 무반향실은 내부에 흡음 구조를 만들어 아무 소리도 반사하지 않는 방이다. 케이지는 무반향실에서 절대 침묵을 경험하고자 했다. 그러나 잠시 후, 그는 미약하지만 어떤 소리를 들었다. 처음에는 잘못 들었나 생각했다. 그런데 분명 어떤 소리 또는 느낌이 있었다.

"나는 두 개의 소리를 들었습니다. 하나는 높은 음이고 다른 하나는 낮은 음이었습니다. 음향 엔지니어에게 물었더니 그는 다음과 같이 말했습니다. 높은 음은 내 몸속의

신경 시스템이 작동하는 소리고, 낮은 음은 피가 순환하는 소리라고 말이죠."[42]

신경 시스템과 피의 순환. 상상하기는 어렵지만 절대 정적에서도 생명의 소리가 존재한다는 사실을 보여 준다. 이때 소리는 외부가 아니라 내부에서 발생한다.

공간은 악기 같다. 나무로 만든 기타 통이 현의 움직임을 공명하듯 공간은 삶의 흐름을 공명한다. 우리는 공간이라는 악기 속을 거니는 연주자인 동시에 감상자다. 만약 공간이 악기와 같다면 그러한 건축도 가능하지 않을까?

돌을 쌓아 만든 중세 교회나 성당에 들어가면 소리가 울린다. 음향 이론에 따르면 이런 소리는 좋지 않다. 음원을 정확하게 전달하지 못하기 때문이다. 하지만 이런 울림은 어둠 속 한 줄기 빛처럼 신비로운 분위기를 만든다.

요한 세바스찬 바흐(Johann Sebastian Bach)는 교회당에서 공명하는 소리를 유심히 분석하였다. 바흐가 음악 감독으로 있던 라이프치히 성 토마스 교회(St. Thomas Church). 이 교회는 당시 일반 교회와 다르게 생겼다. 전통적으로 교회 내부는 좁고 높다. 그래서 메아리가 있다. 반면 성 토마스 교회는 실내 공간이 넓고 오페라 극장에서 볼 수 있는 관람용 발코니를 갖추고 있었다. 또한 내부 곳곳에 나무 흡음판과 커튼을 설치했다. 여기서는 소리가 울리지 않았다. 바흐

는 소리 공명 시간이 짧은 것에 착안해 칸타타와 수난곡을 작곡했다. 소리의 울림이 적으니 그에 맞는 음악을 작곡할 수 있었다.

중세 교회당에서는 소리가 약 6~8초간 울리는 반면 근대 교회당에서는 약 2.5초 동안 울린다는 분석 결과가 이 같은 사실을 증명한다.[43] 소리와 공간의 관계는 기독교의 역사적인 변화와도 관련 있다. 구교(舊敎)에서는 음악이 장식적이었던 반면, 신교(新敎)에서는 설교의 성격이 강하다. 구교에서는 소리 울림으로 이 세상 것 같지 않은 음향 덩어리, 즉 어떤 분위기를 만들었다면 신교에서는 가사의 정확한 전달을 목표로 했다.[44]

바흐의 음악과 성 토마스 교회는 공간 조건에 맞추어 음악이 변형된 사례다. 그렇다면 공간이 음악에 맞게 만들어진 경우는 없을까?

베를린 포츠담 광장(Potsdamer Platz)에는 왕관같이 생긴 황금색 건물이 있다. 특이하게 생긴 이 건물은 베를린 필하모닉 홀(Berlin Philharmonic Hall)이다. 1956년 새 공연장을 위한 설계 경기에서 건축가 한스 샤로운(Hans Scharoun)의 안이 1등으로 뽑혀 지어졌다. 당시로서는 매우 실험적인 디자인이었다. 외부 형태도, 내부 공간도 삐뚤빼뚤한 부정형 모양이다. 공연장 무대 뒤편에도 객석이 있다. 전면에 위치

한 무대를 바라보는 일반적인 형식을 뒤집고 고대 원형극
장으로 돌아갔다. 천장에 매달린 음향판은 부정형 공간을
더욱 복잡하게 만들었다.

이 특이한 구조는 '음악 중심으로'라는 아이디어를 바탕
으로 만들어졌다. 샤로운은 무대에서 연주되는 음악 소리
가 별도의 기계 장치 없이 자연스럽게 객석 곳곳에 도달하
게 하기 위해 고심했다. 모든 객석은 무대로부터 32미터 안
에 있다. 공연을 감상할 수 있는 가시거리와 청음 영역을
고려한 최적의 한계 거리였다. 오케스트라 각 파트의 음색
이 조화롭게 청중의 귀에 도달하는 것. 이것이 목표였다.

공연장 내부 공간은 외부 건축 형태로 이어졌다. 외관은
외관대로 내부는 내부대로 따로 설계하지 않고 하나로 통
합했다. 단면도를 보면 잘 드러난다.

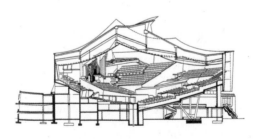

베를린 필하모닉 홀 단면도

샤로운의 과감한 시도는 처음에는 심한 반발에 부딪혔다. 그의 설계에는 고풍스런 외관도, 전통적인 공연장 구조도 없었다. 너무 실험적이고 괴기스럽다는 비난도 많았다. 그러나 당시 베를린 필하모닉 음악 감독 헤르베르트 폰 카라얀(Herbert von Karajan)의 지원으로 그의 디자인은 실현될 수 있었다. 건축가와 음악 감독 모두 음악을 위한, 음악에 의한 공간을 원했던 것이다.

중세 교회, 성 토마스 교회, 베를린 필하모닉 홀은 규모가 크지만 앞서 본 욕실, 거실, 방에서의 소리 경험과 맥락은 비슷하다. 특정한 공간이 소리를 어떻게 담아내고 반사하는가, 소리와 공간의 관계는 어떠한가의 문제다.

그런데 계속 소리와 공간에 집중하다 보면 정작 핵심을 잊게 된다. 바로 우리의 귀를 통한 감각과 지각의 과정이다. 모든 소리 경험에 해당한다. 케이지의 무반향실 실험은 이를 보여 주는 한 사례다. 귀나 신경에 문제가 있으면 소리는 다르게 들릴 것이다.

즉, 소리 경험은 '몸'의 공명이다. 여기서 몸은 인간 신체만을 뜻하는 것이 아니라, 신체-공간-음원이 합쳐진 보이지 않는 거대한 현상으로서의 몸을 말한다. 그 '몸'이 공명하는 것이다.

베를린 필하모닉 홀

소리 경험의 공간 볼륨이 건축 형상이 되었다.

몸과 사물과 공간의 만남, 촉감

바람이 얼굴에 스친다. 피부 감각이 살아난다. 무언가를 만지지 않아도 바람만으로 촉각의 즐거움을 깨닫는다.

바람 잘 날 없는 제주도에는 바람을 담는 사진가가 있었다. 김영갑은 제주도 들판과 오름을 오가며 시시때때로 변하는 자연을 필름에 담았다. 떨리는 하늘과 들판과 나무들. 그의 사진을 보고 있노라면 풍경이 금방이라도 소리를 내며 사진 밖으로 살아 나올 것 같다. 그는 그렇게 바람을 사랑하다 바람 속으로 사라졌다.

우리가 잊고 살아갈 뿐, 촉각은 언제 어디에나 있다. 어린 시절부터 우리는 손으로 만지는 행위를 통해 성장하고 사고를 넓혀 왔다.

유아기 아이는 걱정스러울 정도로 온갖 것을 손으로 만지작대고 입으로 가져간다. 그러면서 세상의 물렁함과 딱딱함을, 뜨거움과 차가움을, 촉촉함과 메마름을 배워 나간다. 어른에게는 그저 놀이로 보이지만 아이에게는 감각과 지각을 배우는 중요한 과정이다. 하이데거는 다음과 같이 말했다.

"손의 본질은 무언가를 쥐고 잡는 기관이라는 사실만으로는 정의되거나 설명될 수 없다. (중략) 어떠한 동작을 할 때 손이 취하는 모든 움직임은 생각의 개입을 통해 이루어진다. 손이 품는 모든 것은 생각 속에서 스스로를 품는다."45

원시적이고 동물적으로 보이는 촉각은 단순히 어떤 물질의 표면이 아니라 세계와 접촉하는 창구다. 어른이 된 우리는 더 이상 손과 입으로 온갖 것을 가져가지 않는다. 대신 눈으로 즐긴다. 하지만 우리는 의도하지 않아도 수많은 사물과 공간 표면에 둘러싸여 이미 접촉하고 있다.

먼저 천으로 만든 옷이 살갗에 닿는다. 어딘가에 앉아 있다면 탄력 있는 의자 쿠션이 엉덩이를 받친다. 지하철이라면 온기가 올라오는 딱딱한 은색 철판일지도. 두 발은 양말에 싸여 신발 속에 있다. 아니면 슬리퍼 위에 시원하게 내놓았을 수도 있다. 관심을 갖고 보면 신체가 얼마나 다양한 표면과 접촉하는지 알 수 있다.

우리 몸을 둘러싸는 공간도 보자. 비록 직접 피부에 닿지 않아도 마음과 심리를 에워싼다. 단단한 벽돌로 지은 방과 가벼운 천이 살랑거리는 천막은 전혀 다르다. 두 공간의 모양과 크기가 같더라도 말이다. 단단한 벽돌은 잘 보호되고 있다는 정서적 안정감을 준다. 반면 부드러운 천은 경쾌하

지만 보호받는 느낌을 주진 못한다. 공간 경험에서 촉감은 직접 몸에 닿는 접촉적 특성은 물론 몸에 닿지 않더라도 느낌과 감정을 일으키는 비접촉적 특성을 함께 지닌다.

오스트리아 건축가 아돌프 로스(Adolf Loos)의 작품은 이런 점을 생각해 볼 기회를 준다. 그가 설계한 집은 대부분 흰색 상자 모양이다. 로스는 당시 유럽에서 유행하던 장식주의를 부정하고 순수한 건축으로 돌아가고자 했다. 그의 주택은 밖에서 보면 닫혀 있지만 내부는 공간이 서로 연결되며 열려 있다. 로스는 집을 '몸을 감싸는 옷'이라 생각했다. 신체에 바로 닿는 옷처럼 거주자를 감싸는 공간을 구상했다. 로스 자택 침실은 온통 털로 뒤덮였다. 바닥은 두꺼운 카펫으로, 벽은 커튼으로 가렸다. 딱딱한 건축 재료는 보이지 않는다. 그에게 침실은 '공간 옷'이다.

건축학자 베아트리츠 콜로미나(Beatriz Colomina)는 다음과 같이 말했다.

"로스의 주택은 옷이 몸을 감싸는 것처럼 거주자를 감싼다. (중략) '만약 비옷이 가운이나 승마 바지 혹은 파자마 하의와 같이 몸을 감싸면 그것은 허용될 수 있을까?' (중략) 로스의 실내 공간은 '거주자를 감싸는 따뜻한 자루'다. 그것은 '쾌적함의 건축'이자 '자궁의 건축'이다."[46]

오스트리아 빈에는 1928년에 지어진 몰러 주택(Moller House)이 있다. 마당 쪽에 있는 현관문을 열고 집 안으로 들어서면 다소 어둑한 거실이 나타난다. 거실 너머 반 층 위에는 또 다른 공간이 있다. 창으로 들어오는 역광 때문에 창가에 앉은 사람이 실루엣으로 보인다. 창가에는 작은 서재 겸 휴식 공간이 있다. 안주인을 위한 장소다.

로스는 하루 종일 나가 일하는 남편보다 집에 있는 아내를 위한 공간을 주택의 중심에 두었다. 창가에는 천으로 만든 소파가 있다. ㄷ자 소파는 거주자의 몸을 아늑하게 감싼다. '신체를 에워싸는 옷'이다. 안주인은 여기서 책을 읽고 차도 마신다. 몸과 시선이 자연스레 집 내부를 향한다. 소일하면서 거실과 현관을 두루 바라볼 수 있는 장소다.

여기서 우리는 공간 경험에서의 촉감이 심리적인 차원으로 확장되는 사례를 본다. 촉감은 단순히 표면 재료 혹은 그것을 만지는 접촉의 문제가 아니다. 그것은 나와 사물과 공간이 만나는 방식의 문제인 동시에 느낌과 감정까지 끌어들인다.

접촉하지 않아도 접촉의 느낌을, 만지지 않아도 감싸지는 느낌을 받을 수 있는 것이다. 이때 촉각은 더 이상 표면 자극이 아니다. 심리와 정서의 그물을 거쳐 경험의 지층으로 내려간다.

깊은 감각은 기억이 되어

앞서 살펴본 조캉 사원, 중세 성당, 로스 자택 침실은 특정 감각이 두드러지는 공간들이다.

그런데 곰곰이 생각해 보면 이런 장소에서도 감각은 한데 어우러져 나타났다. 유난히 두드러지는 감각이 있지만 우리는 어디서나 오감으로 세상을 경험한다. 바라보는 동시에 냄새 맡고, 맛보고, 듣고, 만진다. 향기가 코끝을 자극하는 동시에 거친 돌이 주는 감촉과 발걸음이 울리는 공명이 함께 있다. 침실에는 옷과 가구의 질감뿐 아니라 머무르는 사람의 숨과 체취까지 가득하다. 이를 어찌 개별 감각으로 나눌 수 있을까.

감각은 촘촘히 짠 그물 같다. 시각·후각·미각·청각·촉각은 씨실과 날실이 되어 그물을 이룬다. 이 그물은 평면이 아니라 입체 그물이다. 위는 감각의 씨실과 날실로, 아래는 기억과 감정의 씨실과 날실로 촘촘히 짜여 있다. 어떤 장소를 체험하는 것은 3차원, 아니, 4차원 그물을 통과하는 것과 같다. 두터운 그물을 통과하며 개인과 사회가 지닌 고유한 경험과 문화가 만들어진다.

다음은 다니자키 준이치로가 쓴 구절이다. 한국과 일본

전통 주택에서는 살림채에서 떨어진 곳에 변소를 짓곤 했다. 그런 공간에서의 일화다.

"나는 그러한 변소에서 부슬부슬 내리는 빗소리 듣기를 좋아한다. 특히 간토(關東)의 변소에는 밑바닥에 길고 가는 작은 창문이 붙어 있어서 처마 끝이나 나뭇잎에서 방울방울 떨어지는 물방울이 석등롱(石燈籠)의 지붕을 씻고 징검돌의 이끼를 적시면서 땅에 스며드는 침울하고 구슬픈 소리를 더 가깝게 들을 수 있다. 실로 변소는 벌레 소리와 새소리에도 어울리고 달밤에도 또한 어울려서 사계절에 따라 나오는 사물의 정취를 맛보는 데 가장 적합한 장소라 할 수 있다. 아마 예부터 시인들은 이곳에서 무수한 소재를 얻었을 것이다."47

문장에 오감이 다 들어있다. 빗소리, 물방울, 징검돌, 이끼, 땅, 달밤…. 감각은 한데 어우러져 특별한 공간 분위기를 만든다. 하지만 거기서 그치지 않는다. 준이치로는 그 안에서 '침울하고 구슬픈' 소리를 듣는다. 왜 침울하고 구슬플까. 처마 끝에서 떨어지는 빗방울 소리가 누군가에게는 경쾌하고 발랄한 소나타로 들릴 수도 있다. 감각은 준이치로의 정서와 만나 고유해지면서 동시에 깊어진다. 준이치로의 정서는 어쩌면 본인이 인식하지 못하는, 먼 조상으

로부터 흘러 내려온 무의식에 담긴 것일 수도 있다.

현대 주택에서는 별채 변소를 찾아보기 힘들다. 하지만 전통 한옥과 사찰 같은 곳에서는 여전히 경험해 볼 수 있다. 전라남도 순천 조계산에는 송광사(松廣寺)라는 절이 있다. 통도사, 해인사와 함께 국내 3대 사찰 중 하나로 꼽힌다. 이곳에는 크고 작은 암자들이 여럿 있다. 그중 하나가 불일암(佛日庵)이다. 법정(法頂) 스님이 일구고 이곳에서 오랫동안 살았다.

불일암으로 오르는 길은 대나무 숲길이다. 댓잎들이 바람에 떨리는 소리를 들으며 걸으면 어느새 마음이 차분해진다. 산모퉁이를 돌아서면 아담한 마당이 나온다. 마당 한편에 나무로 지은 작은 해우소가 있다. 해우소(解憂所). 말 그대로 '근심(憂)을 푸는(解) 곳(所)'이다.

신발을 벗고 해우소에 올라선다. 낮은 문에 고개를 숙인다. 나무 향기가 솔솔 난다. 나무창으로 그늘진 빛과 대숲 바람이 들어온다. 세로 나무 창살은 대나무를 닮았다. 숲의 고요함에 잠시 바지런한 일상을 잊는다. '해우'한다. 잠시나마 생리의 근심과 함께 삶의 근심을 푼다.

해우소는 외부로부터의 시선과 내부 행위 사이에 경계를 만드는 역할을 하지만 동시에 외부와 내부를 연결한다. 빛과 어둠, 바람과 향기와 소리를 끌어들인다. 폐쇄적인 화장실이 아니다. 자연이 이곳을 품고 있음을 오감으로 체험한

조계산 불일암 해우소
'근심을 푸는 곳'. 마음을 편안하게 다독여 준다.

다. 빛과 어둠, 바람과 소리가 자연 속에 존재하는 나, 그 실존적인 경험에 몰입하게 한다. 핀란드 건축가 유하니 팔라스마(Juhani Pallasmaa)는 다음과 같이 말했다.

"건축의 모든 실제적인 경험은 다양한 감각으로 이루어진다; 공간·물질·스케일의 질(qualities)은 눈, 귀, 코, 피부, 혀, 뼈 그리고 근육에 의해 고르게 만들어진다. 건축은 실존적인 경험, 세계 속에 존재한다는 느낌을 강화시킨다. 그리고 이것은 궁극적으로 한 사람의 자아를 인식하게 한다. 단순한 시각이나 전통적으로 구분된 다섯 가지 감각 대신, 건축은 모든 감각이 서로 복합적으로 융합되는 다차원적인 영역에 관여한다."[48]

다차원 영역. 입체 그물과 비슷하다. 위 글에서는 감각의 융합을 말하는데 우리의 기억과 감정도 함께 어우러져 핵심을 이룬다.

그런데 '궁극적으로 한 사람의 자아를 인식하게 한다'는 말이 정확하게 이해되지 않는다. 나는 다른 것을 느꼈기 때문이다.

지금 여기, 사라진 월든

미국 북동부 보스턴에서 자동차로 40여 분. 빠르게 달리던 도로를 빠져나와 작은 길로 접어든다. 시원한 호수가 펼쳐진다. 큰 호수가 있을 만한 곳이 아닌데, 의외의 풍경이다. 월든 호수(Walden Pond)다. 헨리 데이비드 소로(Henry David Thoreau)가 살던 곳이자 그의 책 제목이기도 하다.

둘레가 2.7킬로미터에 이른다. 오솔길을 걸어 반대편에 이를 무렵, 숲속에 작은 공터가 나타난다. 돌무더기가 쌓여 있다. 지금으로부터 약 170년 전, 작가이자 자연주의자 소로가 살던 장소다. 소로는 문명을 떠나 홀로 자연 속에서 살기 위해 월든 호수로 들어갔다. 그는 다음과 같이 말했다.

"나는 진정으로 원했던 삶의 본질을 마주하기 위해 이 숲으로 들어왔다. 만약 내가 숲에서 아무것도 배우지 못한다면, 죽음이 다가왔을 때 나는 진정한 삶을 살지 못했음을 깨닫게 될 것이다."[49]

소로는 숲속 공터에 오두막을 지었다. 한 사람만을 위한 작고 검소한 집. 사실 집이라기보다 삼각지붕 헛간에 가까

웠다. 그는 집에 대한 자신만의 생각을 품고 있었다.

"사람이 자기 집을 짓는 데는 새가 자신의 보금자리를 지을 때와 비슷한 합목적성이 있다. 만약 사람이 자기 손으로 집을 짓고 소박하고 정직한 방법으로 자신과 가족을 벌어먹인다면 누구라고 할 것 없이 시적 재능이 피어나지 않겠는가? 마치 새들이 그런 일을 할 때 항상 노래하듯이 말이다. 그러나 불행히도 우리는 박달새나 뻐꾸기처럼 행동하고 있다. 이들은 다른 새가 지어 놓은 둥지에 자기 알을 낳으며, 이들의 시끄러운 울음소리는 나그네들을 조금도 기쁘게 하지 않는다."[50]

소로는 오두막 재료를 인근 마을과 주변 숲에서 조달했다. 마을에서 가져온 자재는 헌 널빤지·창문·벽돌 등 대부분 버려진 것이거나 재활용품이었다. 꼭 필요한 자재 외에는 숲의 돌과 나무를 이용했다. 이렇게 해서 집을 짓는 데 정확히 '28달러 12.5센트'가 들었다.

그는 이 오두막을 거처 삼아 2년 동안 호숫가에 살았다. 지금은 많은 방문객이 찾아오지만 당시에는 외진 곳이었다. 가까운 마을까지도 한참 걸어가야 했다. 소로는 고독을 친구 삼아 숲과 호수, 하늘을 즐겼다. 『월든』에는 이때 일상이 자세히 담겨 있다.

"몹시도 상쾌한 저녁이다. 이런 때는 온몸이 하나의 감각 기관이 되어 모든 땀구멍으로 기쁨을 들이마신다. 나는 자연의 일부가 되어 이상하리만큼 자유롭게 돌아다닌다. 날씨는 다소 싸늘한 데다 구름이 끼고 바람까지 불지만 셔츠만 입은 채 돌이 많은 호숫가를 거닐어 본다. 특별히 내 시선을 끄는 것은 없으나 모든 자연 현상이 그 어느 때보다 내 마음을 흡족하게 한다."[51]

보통 그렇듯 나도 월든 호수의 존재를 소로와 그의 책을 통해 알게 되었다. 호수에 오는 많은 사람처럼 나 역시 처음에는 오두막 터를 목적지로 삼았다. 소로의 자취와 책에서 읽은 내용을 확인하고 싶었다.

보스턴에 살던 2년간 계절마다 월든을 찾았다. 호수는 올 때마다 다른 인상을 주었다. 안개가 자욱한 날, 천연색으로 물든 날, 하얗게 눈 덮인 날, 모두 특별했다. 언제부터인가 호수 자체가 다가오기 시작했다. 그러다 어느 따스한 봄날. 그날도 평소처럼 호수를 방문했는데 갑자기 신발을 벗고 싶어졌다. 평일 한적한 시간, 사람도 없었다. 맨발로 오솔길을 걸었다. 발에 전해지는 감촉이 좋았다. 바삭한 흙, 나뭇잎과 풀잎, 잔자갈이 발바닥에 스쳤다. 봄바람이 물 내음을 실어 왔다. 호수에 발을 담가 보니 물은 아직 찼다.

독특한 느낌이 들었다. 호수를 바라보다 갑자기 내가 사

라진 듯한 기분. 내가 눈앞 세상을 바라보는 것이 아니라 보이는 풍경, 들리는 소리, 맡아지는 냄새, 만져지는 감촉이 전부인 느낌. 나와 세상 사이 경계가 사라지고 순수한 감각만이 남았다. 바람은 불었다 약해지고, 해는 구름에 가려졌다 나타나고, 새소리는 들렸다 멀어지고⋯.

그 순간만큼은 나라는 자아가 존재한다는 의식이 사라졌다. 이는 근본을 뿌리째 뒤흔드는 경이로운 경험이었다. 다시 나로 돌아왔을 때, '나'는 '눈'으로 '호수'를 '바라본다'는 생각이 들었다. 내가 얼마나 언어 속에 갇혀 살고 있는지 깨달았다. 내가 언어를 사용하며 사는 것이 아니라, 언어가 나를 사용해 살고 있었다. 흐르는 감각에 몰입하면 이런 언어 개념과 생각이 들지 않았다. 이상한 살아 있음의 느낌, 그뿐이었다. 시원하고 무한으로 열린 느낌이었다. 소로는 이런 말을 한 적이 있다.

"사람들은 진리가 멀리 어딘가에 있다고 생각한다. 그들은 진리를 우주의 외곽 어디에, 가장 멀리 있는 별 너머에, 아담의 이전에, 혹은 최후의 인간 다음에 있는 것으로 생각한다. 물론 영원 속에는 진실하고 고귀한 무엇이 있다. 그러나 이 모든 시간과 장소와 사건은 지금 여기에 있는 것이다."[52]

이 문장에도 있지만 '지금 여기'라는 말이 자주 쓰인다. 돌이켜 보면 나는 이 말을 쓰면서도 진정으로 살았는지 의심이 든다. 머리로만 이해한 것은 아닌지. 삶의 순간들에서 '지금 여기'를 나도 모르게 체험한 기억들이 있다. 중학교 시절, 한밤중에 계곡 바위에 누워 거대한 암흑 허공을 바라보았을 때, 남해섬을 걷다 우연히 만난 소나기 속에서 세상이 하얘지며 소리만 들렸을 때. 그때는 나도 모르게 아무 생각 없이 '지금 여기'했다.

월든을 걸으며 다시 한 번 그런 순간을 마주했다. 예전과 다른 점은 그 경험이 어떤 것인지 뚜렷이 느낄 수 있었다는 사실이다. 물론 이는 시간이 지난 후 그것을 반추하는 과정이었다.

그럼에도 흐르는 감각, 살아 있는 현상에 몰입하는 것, 아니, 그 자체가 되어 버리는 경험은 경이로웠다. 나도, 월든도 사라지고 알 수 없는 세계만 남았다.

기억과 시간

오늘도 수많은 일상의 집들은
내부로부터 새롭게 태어난다.
삶이 내부의 문명을 일군다.

-

공간을 짓는 것은 삶을 짓는 것이다.
오늘도 우리는 그 하나의 숨결을 산다.

장소의 추억

길을 걷다 보면 언젠가 와 보았던 곳을 지나칠 때가 있
다. 우연히 마주친 풍경. 기억이 되살아난다. 어딘가에 숨어
있던 기억이 의식 표면으로 올라온다. 기억 저장소는 우리
가 상상하는 것보다 훨씬 크다.

장소의 기억은 그 장소가 지닌 모습에 대한 기억이자 삶
의 기억이다. 우리는 도시와 건축 형태를 기억한다고 생각
하지만 실은 그 형태와 우리의 만남을 기억한다. 모든 기
억은 경험을 거쳐 자리잡기 때문이다. 이탈리아 문학가 이
탈로 칼비노(Italo Calvino)는 『보이지 않는 도시들(Invisible
Cities)』에서 다음과 같이 이야기한다.

"이 도시에 경사로의 계단 수가 얼마나 되는지, 주랑의
아치들이 어떤 모양인지, 지붕은 어떤 양철판으로 덮여
있는지 폐하께 말씀드릴 수 있을 겁니다. 그러나 이런 것
들을 말씀드리는 게 아무것도 말씀드리지 않는 것과 다
를 게 없다는 것을 저는 이미 알고 있습니다. 도시는 이
런 것들로 이루어지는 게 아니라, 공간의 크기와 과거 사
건들 사이의 관계로 이루어지는 것이기 때문입니다. 가로

등의 높이와 그 가로등에 목매달아 죽은 찬탈자의 대롱거리는 다리에서 땅까지의 거리 사이의 관계, 그 가로등에서 앞쪽 난간으로 묶어 놓은 줄과 여왕의 결혼식 행렬을 장식했던 꽃줄 사이의 관계, 그 난간의 높이와 새벽녘 간통을 저지르다 난간을 뛰어넘는 남자의 급하강 사이의 관계, 창문 홈통의 기울기와 바로 그 창문으로 들어오는 고양이의 당당한 걸음걸이 사이의 관계, (중략) 도시는 기억으로 넘쳐흐르는 이러한 파도에 스펀지처럼 흠뻑 젖었다가 팽창합니다. (중략) 도시의 과거는 손에 그어진 손금들처럼 거리 모퉁이에, 창살에, 계단 난간에, 피뢰침 안테나에, 깃대에 쓰여 있으며 그 자체로 긁히고 잘리고 조각나고 소용돌이치는 모든 단편들에 담겨 있습니다."[53]

칼비노는 도시 공간과 사물의 의미를 삶과의 관계에서 찾는다. 계단 형태나 크기는 중요하지 않다. 대신 그 계단과 특정 사건의 만남이 중요하다. 어떤 사람은 그 계단에서 넘어져 다리를 다쳤다. 또 어떤 사람은 조용한 밤, 연인과 그곳에서 사랑의 대화를 나누었다. 두 사람에게 계단은 같은 의미일 수가 없다.

얼마 전, 20년 만에 어린 시절 살던 부산 한 동네를 방문했다. 금정산 자락에 있는 주택가다. 언덕길을 올랐다. 길

이 다른 길과 만나는 모퉁이에 이층집이 있다. 오랜만에 마주한 집은 기억보다 작았다. 담 너머로 안을 들여다보았다. 어릴 때는 상상도 못했을 일이다. 담은 그대로인데 나는 자라 버렸다. 아담한 집과 마당의 모양은 그대로지만 낯선 색과 재료로 덮여 있다. 1970년대식 집에 요즘 재료. 성형이라도 한 듯 어색했다.

기억 속 집 안을 떠올려 봤다. 현관과 복도는 어두웠다. 양옆으로 부엌과 거실이 있고 복도 끝은 계단이었다. 니스로 칠한 삼나무 계단은 딱딱했다. 넘어지면 무척 아팠다. 아직도 정강이에 흉터들이 있다. 2층에 있던 동생과 나의 방은 1층의 부모님 방과 너무 멀게 느껴졌었다. 다른 층이 아니라 다른 세계인 듯. 그런데 지금 내 눈앞에 보이는 집은 1층과 2층이 그리 멀지 않다. 몇 걸음이면 후다닥 올라갈 거리. 기억의 집과 현실의 집 사이에 오랜 세월과 나의 심리적인 지층이 만든 간극이 있다. 집 안팎 여기저기를 살폈다. 기억이 옛 친구를 만난 듯 하나하나 살아났다.

가스통 바슐라르는 어린 시절을 보낸 집이 지니는 의미에 대하여 다음과 같이 말했다.

"말할 나위 없이 집 덕택으로 우리들의 수많은 추억이 그 안에 거처를 잡아 간직되어 있으며, 집이 약간 복잡한 것이기라도 하면, 집에 지하실과 지붕 밑 방이, 여러 복도와

구석진 곳들이 있기라도 하면, 우리의 추억들은 더욱더 특색 있는 은신처들을 갖게 된다. 우리는 평생 동안 몽상 속에서 그리로 되돌아가곤 한다."[54]

언덕길을 따라 내려갔다. 길은 공터로 이어졌다. 흐르는 물이 웅덩이로 모이듯 여러 갈래 길이 공터로 모였다. 흙으로 덮인 공터는 동네의 삶을 빨아들였다. 자전거 타는 아이들, 야구하는 아이들, 뽑기와 달고나 노점상, 장바구니를 들고 잔걸음으로 오가는 주부들. 때때로 싸움도 일어났다. 집이 가족의 일상을 담는다면 공터는 마을의 추억을 담는다. 오늘은 어떤 아이들이 놀고 있을까?

그런데 이게 웬일인가. 공터는 넓은 차도로 바뀌어 있었다. 빠른 속도로 자동차들이 오갔다. 골목은 마치 잘려 나간 가지처럼 4차선 도로에 간신히 붙어 있었다. 마을의 삶을 담았던 공터는 이제 아스팔트 도로, 신호등, 자동차로 가득 찼다. 느리게 흐르던 공터의 시간은 자동차가 바람을 가르는 소리로 대체되었다.

'더 많은 사람을 위한 교통 개선이었겠지'라고 생각했다. 그럼에도 허전함은 감출 수 없었다. 내 기억에 대한 보상은 차치하고라도 너무 많이 바뀌어 버린 자동차 중심 환경에 멀미가 났다. 그 많던 아이들, 노점상들, 주부들은 어디로 갔을까? 사람이 보이지 않았다.

장소가 만드는 기억은 과거와 현재를 중첩시키며 가치를 낳는다. 그 안에서 우리는 정체성과 지속성을 체험한다. 지속가능성은 물리적인 문제만이 아니다. 정신적이고 심리적인 차원을 아우른다. 그것은 개인과 공동의 삶에 대한 버팀목이기도 하다. 기억이 사라진 공간은 기억상실증에 걸린 사람과 같다. 기억이 없으면 항상 새롭게 세상을 바라볼 것 같지만 그렇지 않다. 새로움과 새롭지 않음에 대한 기준 자체가 없기 때문이다.

나의 공터는 칼비노의 도시 속 공터이기도 하고, 바슐라르의 집 속 공터이기도 하다. 공터, 즉 비워진 터는 사람과의 만남을, 그 사건과 순간을 담는다.

터를 거리, 가로등, 창문, 구석으로 해석하면 모든 크고 작은 장소는 일종의 터가 된다. 오늘도 비워진 터들은 누군가와의 만남을 기다리고 있다.

무의식과 기억

우리가 의식적으로 떠올리는 것만 기억일까? 기억은 생각지도 못한 순간에 불쑥불쑥 튀어나온다. 평소 존재조차 드러내지 않다가 무의식적으로 떠오르는 기억도 있다. 심리학자들은 사람의 인식 활동 중 무의식이 차지하는 비중이 95퍼센트라고 한다. 의식이 차지하는 것은 고작 5퍼센트. 마치 바다 위에 떠 있는 거대한 빙산 같다. 수면 아래에 엄청난 크기의 얼음덩어리가 있고, 일부분만 수면 위로 살짝 머리를 드러내고 있을 뿐이다. 의식과 무의식의 관계도 비슷하다. 의식 세계가 수면 위 얼음이라면, 무의식 세계는 수면 아래 부분이다.

융에 의하면 무의식 속에는 우리가 체험하지 못한 기억도 함께 존재한다. 그렇다면 누가 체험했는가. 우리는 부모로부터 태어났고, 부모는 조부모로부터, 조부모는 다시 그위의 부모로부터 태어났다. 이렇게 시간을 거슬러 올라가다 보면 고대 조상까지 이어진다.

그는 이를 '개인 무의식(Personal Unconsciousness)'과 구분하여 '집단 무의식(Collective Unconsciousness)'이라 불렀다. 개인 무의식은 한 개인의 경험이 쌓여 만들어지는 반면

집단 무의식은 개인을 초월한다. 오랜 세월, 수많은 세대를 거쳐 내려온 인류 공동의 무의식이다.

그는 집단 무의식 속에 시대와 문화를 초월한 보편적인 요소가 있다고 했다. 그것을 '원형(Archetype)'이라 불렀다. 원형은 특정 모습을 지니지 않는 어떤 힘이다. 이 내재적인 힘은 시대와 문화에 따라 서로 다른 이미지와 상징으로 발현된다.

"원형이라는 것은 이미지인 동시에 정동(情動)이다. 그러 므로 우리는 이 두 가지 측면이 동시에 존재하는 경우에 만 원형에 관해 논의할 수 있다. 단순한 이미지에 지나지 않을 경우, 그것은 그림으로 서술된 언어에서 더도 덜도 아니다. 그러나 이 이미지에 정동이 작용하면 비로소 여 기에 신성한 힘(혹은 심적 에너지)이 생긴다. 이때부터 이 상징은 역동성을 지니게 되는데, 여기에서는 반드시 어떤 의미가 산출된다."[55]

원형은 동서고금의 수많은 예술과 건축에서 나타난다. 선사시대 거석문화에서 중세 건축을 지나 현대미술에 이 르기까지, 많은 작가가 원형 개념을 바탕으로 흐르는 세월 을 초월하고자 했다. 무의식의 내면으로 들어가 그 바닥까 지 다다르고자 한 것이다.

2007년, 런던 도심에 위치한 왕립 미술 아카데미(Royal Academy of Arts) 앞마당에 기괴한 콘크리트 탑이 섰다. 고색창연한 미술관 건물과 어울리지 않았다. 독일 현대미술가 안젤름 키퍼(Anselm Kiefer)가 설치한 작품 〈타워(Tower)〉다. 작은 정육면체를 수직으로 쌓은 콘크리트 구조물이다.

덩어리들은 불안하게 얹혀 있다. 내부 공간은 그저 폐허일 뿐이다. 찢긴 구멍으로 하늘이 보인다. 여기저기 세워진 〈타워〉를 보고 사람들은 다양한 것을 연상했다. 전쟁의 기억, 실패한 바벨탑, 죽음의 상징, 공사장, 감옥 같다고 했다. 어떤 사람들은 마음속 상처와 폐허라고도 했다. 작가는 다음과 같이 말했다.

"저는 독일의 법과 역사를 통해서가 아닌 영혼의 개념을 통해 과거로 돌아가는 가능성에 관심을 두었습니다."[56]

키퍼는 역사 속의 구체적인 상황이나 사실보다 그 내면에 흐르는 보편적인 정신에 더 관심이 많았다. 그는 예술을 통해 인간의 영혼에 다다르고자 했다. 키퍼는 1966년 르 코르뷔지에가 설계한 라 투레트(La Tourette) 수도원에 간 적이 있다. 단순한 방문이 아니라 3주간 머물면서 '영혼'을 사색한다.

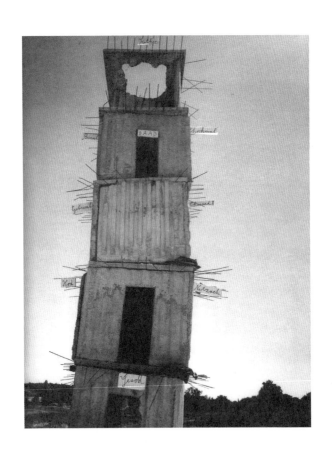

안젤름 키퍼, 〈타워〉

이 작품을 보고 사람들은 제각각 다양한 것을 연상했다.

"제 인생에서 그때는 더 큰 질문들(the larger questions)에 관해 조용히 사색할 때였습니다. 교회는 지혜를 전수하고 초월성의 개념을 해석하는 곳입니다. (중략) 르 코르뷔지에는 그것을 알고 있었습니다. 저는 그곳의 작은 수도실에서 3주를 머물렀습니다. 사유했습니다. 라 투레트와 같은 장소는 신뿐만 아니라 자신에 대해서도 숙고할 기회를 줍니다. (중략) 또한 저는 간소한 현대의 재료로 영혼의 공간을 만들 수 있다는 데 놀랐습니다. 위대한 종교와 위대한 건물은 시간의 퇴적물의 한 부분입니다. 한 줌의 모래 같은. 르 코르뷔지에는 그 모래를 사용하여 영혼의 공간을 만들었습니다. 저는 콘크리트의 영혼성을 발견했습니다. 흙을 빚어 영혼 세계의 상징을 만드는 일 말입니다. 그는 지상의 천국(heaven on earth)을 만들려고 했습니다. 고대의 패러독스를 말이죠."[57]

우리가 세계를 경험하는 과정에서 작용하는 기억은 생각보다 뿌리가 깊다. 어린 시절 체험한 개인적인 기억을 넘어선다. 의식과 무의식이 고대 기억과 맞닿아 있다는 사실은 신비롭다. 검붉은 새벽, 지평선으로 떠오르는 태양, 침묵의 밤하늘, 영롱한 은하수를 바라보던 고대인이 받았을 느낌은 지금 우리 핏속에 흐른다.

융은 심연의 뿌리를 찾아야 하는 이유를 말한다.

"인간은 자기 삶에 의미를 부여하고 우주에서 자기 위치를 찾을 수 있도록 해 줄 일반적인 관념과 신념을 필요로 하며 그것을 통해 엄청난 힘을 얻는다. (중략) 자기 존재에 보다 넓은 의미가 있다는 느낌은, 한 인간을 단순히 소유하고 소비하는 존재에서 보다 나은 존재로 도약하게 한다."[58]

도시와 건축도 마찬가지다. 공간이 지닌 원형의 이미지들—저 멀리 사라지는 깊이감, 하늘로 올라가는 상승감, 좁은 문을 지나는 통과의례, 빛과 어둠의 교차는 여전히 유효하다.

시대를 초월한 이미지는 현재를 사는 우리에게 강한 울림을 준다. 머리가 아니라 가슴에서 공명한다.

삶이 모여 장소가 되다

낯선 도시로 여행을 가면 간혹 하는 공간 놀이가 있다. 일부러 길을 잃고 다시 찾는 것이다. 도심 한 지점을 정한다. 보통 광장에서 시작한다. 거기서부터 무작정 걷는다. 지도와 카메라, 핸드폰을 꺼내지 않는다. 답사 사진을 찍어야 한다는 강박도, 무언가 더 보아야 한다는 조급함도 내려놓고 편하게 걷는다. 생각하지 않고 그냥 몸이 가는 대로 따라간다. 감각과 직감이 가자는 대로 간다.

사거리와 건널목이 나온다. 시장도, 광장도 만난다. 빵집도 지나고 카페도 스친다. 때로는 강이나 호수, 바다가 보이기도 한다. 정처 없이 걷다 보면 한두 시간은 훌쩍 지나간다. 잠시 휴식을 취한다. 노천카페에서 커피를 마신다.

이제는 돌아갈 시간. 몇몇 조건이 있다. 첫째, 교통수단을 이용하지 않는다. 택시·버스·인력거·지하철·전차를 타지 않고 걸어서 돌아간다. 둘째, 지도를 보지 않는다. 길도 묻지 않는다. 오감과 기억에만 의지한다. 셋째, 왔던 길을 되돌아가지 않는다. 가다 보면 언젠가 지나온 길과 만난다. 하지만 온 길을 일부러 되찾아 가지 않는다. 그냥 둘러

둘러 간다. 길을 헤매겠지만 웬만하면 출발 지점으로 돌아갈 수 있다.

이렇게 걷다 보면 우연히 들어선 골목 너머로 아까 지나친 성당의 첨탑이나 건물의 모서리, 멀리 있는 산이나 강이 보일지 모른다. 혹은 바다 내음이 바람에 실려 날아들지도. 그러면 우리는 직감적으로 지나온 장소를 기억해 낸다. 출발 지점에서 본 첨탑과 산의 방향. 그곳으로부터 대략적인 거리. 강과 바다의 평행 관계. 공간과 기억 사이의 퍼즐을 맞추어 간다. 그러다 보면 지나온 길과 공간을 만난다. 안도의 한숨을 쉰다. 이제부터 아는 길이다. 가끔은 계속 헷갈리기도 한다. 같은 길이라도 반대 방향으로 가면 전혀 다른 인상을 준다. …… 드디어 출발했던 광장이 보인다.

건축 답사라는 목적을 떠나서, 새로운 장소와 만나는 일은 낯설면서도 흥미롭다. 이 놀이는 많은 것을 깨닫게 한다. 출발지로 돌아가는 과정에서 몸의 감각과 기억은 놀라울 정도로 정확한 나침반이 된다. 장소가 지닌 형태와 이미지, 분위기를 몸이 자연스럽게 체득한다. 이를 바탕으로 자신과 환경 사이의 유기적인 관계를 만들어 간다. 공간이 우리를 안무하고, 우리가 공간을 안무한다. 장소와 우리는 함께 춤춘다.

공간 놀이를 다양한 장소에서 해 보면 매번 차이점을 느

긴다. 성공적으로 마칠 때도, 중간에 지쳐 포기할 때도 있다. 재미있을 때도, 위험을 느낄 때도 있다. 이 놀이는 오랜 세월에 걸쳐 자연 발생적으로 생긴 마을이나 도시에서 해야 훨씬 재미있고 성공할 확률이 높다. 그런 장소에는 자연 지형과 켜켜이 쌓인 삶이 조화롭게 어우러져 있기 때문이다. 공간을 인지하고 길을 찾을 수 있는 '레퍼런스 (reference)'가 무궁무진하다.

반면 격자형으로 만들어진 현대 도시에서는 다른 경험을 한다. 사람보다 자동차 위주로 구성된 공간에서는 걷는 것 자체가 힘들다. 아스팔트 도로와 돌 깔린 골목, 두 공간에서 걷기의 질은 확연히 다르다. 격자형 구성은 인위적이고 기계적이다. 길 대부분이 숫자와 문자로 표기된다. 1·2·3 번 도로, A·B·C역. 이런 지명에는 '꽃이 많이 피는 화동 (花洞)'과 같은 동네 역사와 이야기가 없다. 길 찾기는 어렵지 않다. 단, 몸의 감각보다 머리를 쓰기 때문에 별로 재미가 없다. 장소와 몸이 유기적으로 만나지 못한다.

건축학자 피에르 폰 마이스(Pierre von Meiss)는 다음과 같이 말했다.

"장소가 되면서 공간과 시간은 엄밀하면서도 단일한 가치를 부여한다. 그것들은 더 이상 미학적 주제나 수학적 추상이 되기를 멈춘다. 그것들은 하나의 정체성을 가지게

되고, 우리 실존의 참고물이 된다. 성스러운 공간과 세속적 공간, 사적 공간과 공적 공간, 자연과 도시, 길과 집, 폐허와 재건 등은 바로 그런 의미를 지닌다."[59]

장소와 인간의 관계는 살아 있는 유기체와 같다. 어떤 도시계획가나 건축가는 책상에서 구상한 계획안을 곧바로 지으려 하지만 진정한 장소는 삶과 삶이 모여 점진적으로 구축된다. 자연·삶·건축이 어우러지고, 세월이 흐르며 하나의 문화로 정착한다.

부산 감천항에는 큰 크레인과 컨테이너가 늘어서 있다. 항구에서 산을 향해 한참 올라가면 숨이 턱에 차오를 즈음 놀라운 풍경이 펼쳐진다. 감천2동에 위치한 일명 '태극 마을'. 굽이치는 산세를 따라 수천 채 집이 빼곡히 들어섰다. 집들은 제각각 색이 다르다. 한때 거주민이 3만 명에 이르렀지만 지금은 반도 안 된다. 이 특이한 마을은 어떻게 만들어졌을까?

한국전쟁 직후, 터전을 잡지 못한 사람들이 모여 살면서 무허가로 집을 짓기 시작했다. 경사가 가파르다 보니 폭은 좁고 길이가 긴 독특한 주택들이 지어졌다. 집이 우후죽순 늘어나고 여기저기서 구해 온 페인트를 칠하다 보니 모양과 색이 모두 제각각이 되었다. 그렇지만 자연적으로 발생한 여느 마을처럼 집과 길 구성이 지형에 맞게 잘 짜였다.

거주민들은 두 가지 원칙을 지켰다. '모든 길은 서로 통해야 한다. 이웃, 특히 뒷집의 조망권을 침해하지 않는다.'

어떠한 건축가도 개입하지 않고 마을 사람들이 주체적으로 만들어 낸 마을. 감천동은 자연·삶·건축의 조화를 잘 보여 준다. 멀리서 보면 바위에 붙은 생명체 같다. 이런 감천동에서의 공간 놀이는 쉽다. 길을 일부러 잃으려 해도 금방 되찾는다. 바다 풍경, 지형 경사, 집의 색상 등 기준이 되는 지점이 많기 때문이다. 이렇게 설계하기도 힘들다. 한때는 이곳이 철거되고 아파트가 들어설 뻔했다. 한국의 자생 마을 하나가 완전히 사라질 위기에 처했던 것이다. 다행히 계획은 무산되었다.

하지만 오늘날의 감천동은 아쉬운 점도 많다. 점점 관광지화되고 있다. 페인트칠한 벽화들, 맥락 없는 조각들, 기념품 가게들…. 원주민들은 어쩔 수 없이 계속 떠나간다. 몸과 장소, 기억의 관계에서 예전 거주자 공동체의 몸이 빠져나간다. 관광객들의 몸만 남기 시작했다.

몸과 장소의 관계가 뒤틀려 버렸다. 자생마을이 어떻게 자생해 왔는지 기억해야 한다. 관광객과 카메라를 위한 마을이 아니라, 삶과 거주를 위한 마을이 되어야 한다.

템스강에 스며든 오래된 발전소

기존 건물을 대상으로 새 프로젝트를 하는 데는 크게 세 가지 방식이 있다.

첫째, 모든 것을 깨끗이 철거하고 백지 상태에서 새로 시작하는 것이다. 백지 상태를 '타불라 라사(Tabula Rasa)'라고 한다. '비어 있는(Rasa) 판(Tabula)'이라는 뜻이다. 이렇게 빈 땅에서 새롭고 자유롭게 구상을 하면 예전 건물은 기억에서 사라진다.

둘째는 완전 반대 방식이다. 기존 건물에 아예 손을 대지 않는 것. 옛 공간을 그대로 유지한다. 주어진 건축이 역사·문화적으로 중요한 건물일 경우 보통 이 방식을 따른다. 새로운 디자인을 덧붙이는 대신 온전히 남겨 둔다.

셋째, 기존 건물의 여러 상황을 분석하여 부분적인 변화를 준다. 보존할 가치가 있는 부분은 살리고 그렇지 않은 부분은 변경한다. 옛것과 새것이 적절히 섞인다. 이 방법은 가장 많이 사용하는 컨버전(conversion), 리모델링 디자인 수법이다.

세 방법을 적용하는 기준은 무엇일까? 그것은 바로 '기억의 가치'다. 기존 건축의 역사적 의미와 문화적 가치가

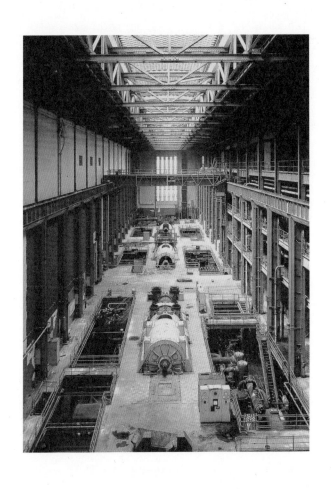

테이트 모던으로 리모델링되기 전의 뱅크사이드 발전소 터빈 홀
런던 곳곳에 전기를 공급하던 발전소는 미술관으로 재탄생했다.

얼마나 중요한 것인가에 따라 판단한다. 가치를 정립하는 기준은 시대와 사회에 따라 다르다.

오래된 석조 건물이 많이 남아 있는 유럽에서 장소에 대한 기억은 중요하다. 가능하면 보존해야 한다는 것이 기본 태도다. 아예 건축법으로 정한 경우도 많다. 그래서 유럽 구도심에서 신축 프로젝트는 극히 제한적이다. 설령 프로젝트 기회가 생기더라도 복잡한 심의와 까다로운 절차는 물론 시민 공청회까지 거쳐야 한다.

1994년, 세계 건축계의 관심 속에 설계 경기가 열렸다. 런던 템스 강변의 뱅크사이드 화력발전소(Bankside Power Station). 1950년대에 지어진 이 발전소는 40여 년간 런던에 전기를 공급했다. 이곳을 미술관으로 개조하기 위한 설계 경기였다. 여섯 개로 압축된 최종 리스트에는 유명 건축가들이 이름을 올렸다. 헤르초크 앤 드 뫼롱 건축사무소가 일등으로 당선되었다.

헤르초크 앤 드 뫼롱의 안은 기존 건물을 가장 잘 보존하는 디자인이었다. 벽돌로 지은 외관은 그대로 유지하고 그 위에 새로운 유리 박스를 낮게 올렸다. 경쾌한 유리와 육중한 벽돌이 조화를 이뤘다. 화력발전소 내부에는 거대한 '터빈 홀(Turbine Hall)'이 있었다. 길이 152미터, 높이 35미터에 이르는 터빈 홀은 발전소 내부 핵심 공간이었다. 설계 경기에 참여한 건축가들은 터빈 홀 때문에 고심했다. 외관도 외

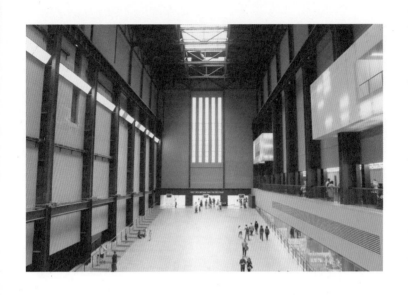

헤르초크 앤 드 뫼롱이 설계한 테이트 모던 공용 홀
기존 건물을 보존하되 공간을 비워 넓은 전시관을 만들었다.

관이지만 터빈 홀이 주는 장중한 공간감은 다른 건물에서 쉽게 볼 수 없는 것이었다.

헤르초크 앤 드 뫼롱은 터빈 홀의 느낌을 유지하며 공간을 비워 놓았다. 동시에 이곳의 쓰임을 대형 현대미술 작품을 설치하고 전시하는 공용 홀로 제안했다. 출입구는 건물 측면에 두어 사람들이 터빈 홀을 긴 방향으로 바라보며 진입하게 했다. 터빈 홀은 현재 세계에서 가장 큰 전시관 중 하나다.

다른 설계안을 보자. 영국 건축가 데이비드 치퍼필드 (David Chipperfield)의 디자인이다. 그는 건물 전체 외관은 대부분 유지하면서 상징적인 굴뚝을 제거한다는 안을 내놓았다. 이에 대해 논란도 있었다. 치퍼필드는 부담을 느꼈을 것이다. 그는 다음과 같이 설명했다.

"굴뚝의 상징적인 형태를 기존 건물이 지닌 다양한 '가능성'으로 대체하고 싶었습니다. 건물 내부와 외부, 건물과 강, 세인트폴 대성당(St. Paul's Cathedral)과의 새로운 관계를 통해서 말이죠."[60]

치퍼필드는 미술관에 새로운 정체성을 부여하고자 했다. 과거 유산인 굴뚝을 없애고, 낮고 투명하고 빛나는 유리 상자를 지붕에 올려 새로운 이미지를 각인시키고자 했다. 치

퍼필드의 모형을 보면 미술관 출입구를 템스강 쪽으로 새롭게 냈음을 알 수 있다.

데이비드 치퍼필드의 테이트 모던 설계안 모형

측면으로 진입하는 헤르초크 앤 드 뫼롱의 설계와는 다르다. 치퍼필드는 사람들의 진입을 유도해 강과 미술관 사이 공간을 활기찬 명소로 만들고자 했다. 건물 안으로 들어가면 내부는 크고 작은 여러 박스 공간들로 채워지도록 설계했다. 터빈 홀을 그대로 살린 헤르초크 앤 드 뫼롱의 안과 다르다. 기존 벽돌 외관은 옷처럼 외피만 남겨 두었다.

이번에는 일본 건축가 안도 다다오의 설계안이다. 그는 독특하고 과감한 디자인을 선보였다. 기존 건물 외관은 그대로 남기고 긴 수평 유리 막대 두 개를 건물을 관통해 돌출시켰다. 하나는 건물을 직교로, 다른 하나는 사선으로 가로지른다. 직교하며 건물을 관통한 유리 막대는 강 건너 세인트폴 대성당과 축을 이룬다. 세인트폴 대성당은 런던의 도시 계획에서 아주 중요한 역할을 한다. 런던 건축 허가 심의 과정에서 첫 번째로 꼽히는 조항이 세인트폴을 가리는가 아닌가다.

안도 다다오의 테이트 모던 설계안 모형

다다오는 성당과 테이트 모던의 관계를 중시하고, 그것을 축으로 표현했다. 사람들은 전시를 본 후 유리 막대 내부에서 세인트폴 대성당과 마주한다. 미술관 관람의 클라이맥스다.

세 건축가의 디자인을 비교해 보면 기존 건물을 대하는 방법이 서로 다름을 알 수 있다. 옛 건물을 보존한다는 점은 일치하지만 기억의 방법이 다르다. 건물과 주변 환경을 관계시키는 방식도 다르다. 심사위원들은 최대한 원형을 유지하는 디자인에 손을 들어 주었다. 수십 년 전 런던에 살았던 사람이 아무 정보 없이 템스 강변을 다시 방문하면 화력발전소가 그대로 남아 있다고 생각할지도 모르겠다. 그만큼 예전 풍경을 유지했다.

런던은 세 번째 방법을 일부 반영한 두 번째 방법을 택했다. 테이트 모던은 그렇게 있는 듯 없는 듯 조용히 템스강 풍경 속에 스며들었다.

매일 새로 태어나는 집

우리는 수많은 사물을 이용한다. 일상생활을 들여다보면 크고 작은 물건과 집기가 얼마나 많은 비중을 차지하는지 알 수 있다. 메모라도 하려면 펜과 종이가 있어야 한다. 의자와 책상이 필요할 수도 있다. 동시에 옷 여러 겹이 신체를 감싸고 있음은 말할 필요도 없다. 요리를 할 때는 메모와 비교할 수 없이 많은 도구가 펼쳐진다. 싱크대, 칼, 도마, 수저, 그릇, 접시, 오븐….

사물은 그 자체로 놓여 있을 때는 별다른 기능을 하지 못한다. 눈에 보이는 오브제 역할을 할 뿐이다. 반면 사물이 우리와 관계를 맺는 순간, 특정한 행위가 만들어진다. 사람과 사물이 만나 생활이 되고 생활과 기억이 쌓이며 삶을 이룬다. 집도 마찬가지다. 신경숙의 소설 『엄마를 부탁해』에 나오는 구절이다.

"집이란 참 이상하지. 모든 것은 사람 손을 타면 닳게 되어 있는데 때로 사람 곁에 너무 가까이 가면 사람 독이 전달되어 오는 것 같기조차 한데 집은 그러지 않아. 좋은 집도 인기척이 끊기면 빠른 속도로 허물어져 내려. 사람이

비비고 눙치고 뭉개야 집은 살아 있는 것 같어. 이 좀 봐.
눈이 쌓여 지붕 한쪽이 내려앉았네. 봄이 되면 지붕 고치
는 이를 불러얄 틴디. 거실 텔레비전이 놓인 서랍장 안쪽
에 해마다 봄이면 지붕 손봐주던 집 스티커가 붙어 있을
것인디 그걸 형철아버지가 알고 있기나 한지 몰라. 거기
다 전화하면 와서 봐줄 것인디. 겨우내 이리 집을 비워두
면 안 되는디. 사람이 안 살어도 가끔씩 보일러도 틀어주
고 해야 하는디."[61]

거실, 텔레비전, 서랍장, 스티커, 기울어진 지붕, 눈, 보일
러. 이 모든 사물과 공간은 안에 사는 사람과 어우러져 삶
의 이야기를 만들고 있다. 원색 글씨 광고 스티커는 단순한
연락처가 아니다. 겨울이 가고 봄이 오는 것을 알려 주는
전령이다. 시간에 따라 변화하는 공간처럼 집도 사람과 함
께 살아간다. 바슐라르의 말이다.

"정성으로 빛나는 집은 내부로부터 재건축되는 것처럼,
내부를 통해 새로워지는 것처럼 여겨진다. 벽과 가구들의
내밀한 균형 가운데 우리는 집이 여인들에 의해 건축되
었다는 의식을 가지게 된다고 말할 수 있다. 남자들은 집
을 외부로부터 지을 줄만 아는 것이다. 그들은 밀랍의 문
명은 거의 알지 못한다."[62]

'밀랍의 문명'은 생활이 지배하는 세계다. 매일매일 헝겊에 밀랍을 묻혀 정성껏 닦고 손질하는 내부의 문명이다. 이렇게 집은 매일 새로 태어난다. 이를 '재건축'이라 표현한 것이 재미있다. 건물을 철거하고 새로 짓는 것만이 재건축이 아니라는 것이다. 그리고 이 세계는 건축보다 사물의 세계이기도 하다.

덴마크 화가 빌헬름 함메르쇠이(Vilhelm Hammershøi)가 그린 〈해가 비치는 거실(The Sunny Parlor)〉을 보자. 거실 한 구석이 보인다. 북유럽 특유의 힘없는 햇살이 소파에 내려 앉았다. 반질반질하게 윤이 나는 가구들. 저 밀랍의 윤기 속에 얼마나 많은 세월이 쌓여 있을지. 액자, 소파, 카펫 등 사물과 신비로운 공간 분위기는 내밀한 거실을 만든다. 빈 공간은 거실이 아니다. 사람이 거(居)하는 실(室)은 그 안에 삶이 있을 때 진정한 거실이 된다.

사물은 심리적이고 정서적인 의미도 지닌다. 보통 사람들이 선호하지 않는 낡고 해진 물건들이 거주자에게는 말할 수 없는 가치를 지닌 것일 수 있다.

"장롱과 그 안의 선반들, 책상과 그 서랍들, 상자와 그 이중 바닥 등은 비밀스러운 심리적 삶의 참된 기관들이다. 이 '대상들'과 그리고 그것들과 마찬가지로 가치화된 몇몇 다른 대상들이 없다면, 우리들의 내밀한 삶은 내밀함

빌헬름 함메르쇠이, 〈해가 비치는 거실〉
세월이 켜켜이 쌓여 내밀한 거실의 삶을 만들었다.

의 모델을 결(缺)할 것이다. 그것들은 혼합된 대상, 대상
임과 동시에 주체인 것이다. 그것들은 우리처럼, 우리에
의해, 우리를 위해 내밀함을 지니고 있는 것이다."[63]

바슐라르는 주거 공간이 지닌 몽상의 미학을 넘어 사물
의 의미까지 파고든다. 그는 사물이 '대상임과 동시에 주
체'라고 말한다. 장롱과 서랍은 작은 건축과 같이 밀도 높
은 내밀한 공간을 지닌다. 우리 몸은 그 속으로 들어가지
못해도 영혼은 그 안에 머무를 수 있다. 서랍을 열 때 감추
어져 있던 어둠이 빛을 받으며 내부를 드러낸다. 서랍이 닫
혀 있을 때 그 속에서는 우리가 모르는 세상이 펼쳐지고 있
을지 모른다. 그렇게 사물은 기능을 넘어 스스로의 세상을
품고 있는 것이다.

잠시 앞에서 봤던 전라남도 구례의 운조루로 돌아가자.
운조루 안채 마당에는 여러 가지 항아리가 모여 있다. 마당
에서 한편에 연결된 부엌으로 들어가면 갑자기 어둑해진
다. 밝은 안마당과 짙은 갈색 부엌이 대비를 이룬다.

"아휴, 들기름을 바르지 않으면 기냥 개미들이 갉아먹는
당게. 온 구석에 들기름을 발라줘야 하는구먼."

운조루 9대 종부 이길순 할머니는 오늘도 항아리를 매만지고 들기름을 먹인다. 서양에 밀랍의 문명이 있다면 한국에는 들기름의 문명이 있다. 오랜 세월 자리를 지킨 항아리와 갖가지 사물은 운조루의 '비밀스러운 기관들'이다. 먼지가 쌓여도 제사나 집안 행사 때면 언제나 제 역할을 한다. 오래된 사물들은 부엌 풍경 일부가 되어 버렸다.

건축가와 실내 디자이너가 좋아하는 하얀 집, 노출 콘크리트 박스 속에 명품 가구가 놓인 미니멀한 공간에 삶이 제대로 담길 수 있을까. 삶과 공간이 하나 되지 못하는 집. 이를 집이라고 부를 수 있을까.

오늘도 수많은 일상의 집들은 비록 건축 잡지에 실리지는 않지만 내부로부터 재건축되고 있다. 삶이 내부의 문명을 일군다.

우리는 무엇을 그리워하는가

이탈리아 토스카나(Toscana) 지방. 아름다운 초원과 언덕, 붉은 벽돌집이 연신 카메라 셔터를 누르게 한다. 시에나(Siena)에서 30킬로미터 정도 떨어진 키우스디노(Chiusdino) 마을의 오래된 폐허. 지붕은 사라지고 돌벽만 남아 공간을 둘러싸고 있다. 바로 '산 갈가노 수도원(Abbazia di San Galgano)'터다. 전설의 인물 '산 갈가노'를 기리기 위해 1227년 시토 수도회 수도사들이 건립했다.

산 갈가노는 1148년 키우스디노에서 태어나 십자군 원정에서 이름을 떨친 영웅이다. 고향으로 돌아온 그는 살생을 후회하며 방황의 세월을 보냈다. 그러던 어느 날, 천사 미카엘이 나타나 하늘의 계시를 전했다. 산 갈가노는 모든 것을 버리고 은둔 수도자가 되었다. 맹세의 징표로 자신의 장검을 마을 돌에 꽂아 버리고 떠났다. 그 돌은 지금도 수도원 인근 로툰다(rotunda, 원형 홀이 있는 둥근 지붕의 건물)에 남아 있다.

세월이 흐른 후 대기근과 흑사병이 마을을 휩쓸자, 사람들은 건물만 남기고 피신하였다. 당시 영주는 납으로 만든 수도원 지붕을 팔아 이익을 챙기고 도망쳤다. 그렇게 수도

산 갈가노 수도원 폐허
지붕 없이 돌벽만 남아 신비로운 분위기를 풍긴다.

원은 점점 폐허로 변했다.

산 갈가노 수도원의 좁고 높은 공간에는 사람의 마음을 끌어당기는 깊이감이 있다. 역설적이게도 지붕의 부재는 신비로운 분위기를 한층 더한다. 원래대로라면 어둑한 중세 성당 안이었겠지만 지금은 구름이 지나가고 바람이 불고 비가 내린다. 안이 밖이 되고 밖이 안이 되었다. 성의 세계와 속의 세계가 빈 공간 속에서 만났다. 이 보기 드문 장소는 많은 예술가에게 영감을 줬다.

'영상 시인'이라 불리는 러시아의 영화감독 안드레이 타르코프스키(Andrei Tarkovsky)는 영화 〈향수(Nostalghia)〉의 마지막 장면을 산 갈가노 수도원에서 촬영했다. 이 장면은 세계 영화사의 명장면 중 하나로 꼽힌다.

주인공 고르차코프는 작가다. 그는 18세기의 한 작곡가에 관한 자료를 찾기 위해 이탈리아로 간다. 타지에 머무는 시간이 길어지자 고르차코프는 떠나온 고향을 그리워한다. 그는 계속 현실과 기억, 살아 숨 쉬는 세계와 몽상을 오간다. 사실 주인공 고르차코프에게는 감독인 타르코프스키자신이 어느 정도 투영되어 있다. 러시아를 떠나 이탈리아에 정착한 타르코프스키는 향수병에 시달렸다. 헤어진 가족과 고향 집에 대한 기억은 고통으로 다가왔다. 그런 와중에 처음 만든 영화가 바로 〈향수〉였다.

영화 속에서 현실과 기억 세계는 다른 빛으로 채색된다. 현실은 컬러로, 기억과 꿈은 세피아 톤으로 표현했다. 두 세계는 처음부터 끝까지 긴장 관계를 이룬다. 영화를 보는 사람은 주인공이 바라보는 현실과 주인공 내면의 세계를 함께 오간다. 현실과 꿈(기억, 이상)의 변증법적이고 상호모순적인 관계는 타르코프스키 영화에 나타나는 일관된 주제다. 그는 다음과 같이 말했다.

"대체로 내 영화들이 다루는 문제들이란 인간은 비어 있는 세계의 지붕 밑에 외롭고 고독하게 동떨어져 살고 있는 게 아니고, 과거와 미래로 연결된 수많은 끈과 이어져 있다는 것이다. 즉, 모든 인간은 자신의 운명을 소위 세계와 인류의 운명과 연관지을 수 있다는 점이다."[64]

영화의 마지막 장면. 고르차코프가 고향 집 마당에 자신의 개와 함께 앉아 있다. 그토록 그리던 고향으로 돌아간 것일까? 물웅덩이가 보인다. 그런데 이상하다. 고향 집에 어울리지 않는 큰 아치 창문이 물 표면에 비친다. 화면이 줌아웃되자 고향 집이 어떤 공간 속에 있다. 화면이 더 확대되자 전체 모습이 보인다. 산 갈가노 수도원이다. 비 내리는 수도원 안에 고르차코프와 개와 고향 집이 있다. 지금 이 장면을 보고 있는 사람은 고르차코프인가, 우리인가. 타

영화 〈향수〉의 마지막 장면
화면이 줌아웃되며 수도원 폐허와 익숙하지만 낯선 풍경이 보인다.

르코프스키는 이 마지막 장면에 대해 다음과 같이 말했다.

"이는 더 이상 지금까지의 삶의 방식대로 살 수 없게 만
드는 그의 갈기갈기 찢어진 내면 상태에 대한 일종의 모
델인 것이다. (중략) 이 마지막 장면은 이탈리아 토스카나
지방의 언덕과 러시아의 시골 농가가 하나의 유기적이고
분리될 수 없는 전체로 합쳐지는 새로운 통일의 영상이
며, (중략) 이 새로운 곳에서는 서로 이상하게 얽히고설킨
인간 존재의 사물들이, 누군가가 알 수 없는 연유에서 영
원히 파괴해 버리고 말았던, 그 자연적이고 유기적인 통
일을 이루는 것이다."[65]

〈향수〉의 마지막 장면은 깊은 빛과 어둠이 교차하는 건
축공간 같은 울림을 준다. 일상이든 비일상이든 삶의 경험
은 감각·기억·상상·장소·환경·문화가 통합된 다차원적
인 현상이다. 이 장면에서 우리는 주인공의 내면에 있는지,
우리 내면에 있는지 모른다. 그것은 영원히 답할 수 없다.
답하는 순간 논리의 함정에 빠지기 때문이다. 타르코프스
키의 말대로 '서로 이상하게 얽히고설킨 존재의 유기적인
통일'일 뿐이다.

지금도 많은 방문객이 산 갈가노 수도원 폐허를 찾는다.
영화를 본 사람들은 마지막 장면을 눈앞 현실에 중첩시킨

다. 영화를 보지 못한 사람들은 다른 경험을 한다.

우리는 각자의 감각과 기억의 그물과 지층을 통과한 '어떤' 현상을 체험한다. 아니, 바로 현상 그 자체다.

변화하고 흐르는

날이 저문다. 석양빛 하늘이 붉게 물든다. 대낮 열기와 저녁 어스름이 교차하는 시간. 멀리 보이는 산과 빌딩들이 그림자 속으로 사라져 간다. 어둠이 도시를 뒤덮는다.

마지막 빛이 사라지면 신비의 세계, 밤이다. 지구는 매일 낮과 밤, 빛과 어둠을 오간다. 새벽과 석양은 교차의 시간이다. 상반되는 상태가 합일하는 순간. 묘한 감정이 든다. 그래서 새벽과 석양은 동서고금의 많은 문호와 예술가에게 영감을 줬다. 시시각각 변화하는 자연은 우리가 어떤 '흐름' 속에 살고 있음을 알려 준다. 이를 바탕으로 인간은 시간이라는 개념을 만들었다.

종교학자 미르체아 엘리아데는 "시간이란 모양의 출현과 더불어, 즉 빛과 더불어 시작한다. 시간은 달의 리듬 또는 태양 궤도에 맞추어 움직인다."라고 했다. 고대인들은 시간이 무한히 반복하는 순환 체계라고, 중세인들은 과거-현재-미래의 직선 체계라고 생각했다. 기독교는 직선 시간관에 바탕을 둔다. 이를 잘 보여 주는 문학 작품이 있다.

단테(Dante Alighieri)가 쓴 『신곡(La Divina Comedia)』은 시간·공간·인간의 절묘한 조합을 보여 준다. 『신곡』은 일주

일간의 여행을 그린 작품이다. 그의 여정은 목요일 밤에 시
작해 일주일 후인 목요일 오후에 끝난다. 1300년 3월 25일
밤, 서른다섯 단테는 모든 것을 버리고 여행을 시작했다.
그는 밤의 숲속에서 길을 잃는다.

"우리 인생길 반 고비에
올바른 길을 잃고서 난
어두운 숲에 처했었네.

아, 이 거친 숲이 얼마나 가혹하며 완강했는지
얼마나 말하기 힘든 일인가!
생각만 해도 두려움이 새로 솟는다."[66]

단테는 지옥에서 연옥을 거쳐 천국으로 여행한다. 밤의
숲에서 시작한 여행은 다음 날 하루를 지나 그다음 날 새벽
부터 밤까지 이어진다. 단테는 놀라울 정도로 치밀하게 시
간 흐름과 자연 변화를 보여 준다. 지옥에서 사흘을 보내고
연옥에 들어선 3월 28일 일요일 새벽이다.

"수평선에 이르기까지 깊은 청아함에 휩싸인 하늘,
그 하늘에 평온히 잠긴 동쪽의 감미로운
사파이어 색채가 내 눈을 다시 싱그럽게 해주었다.

나의 눈과 가슴을 슬프게 만들었던
죽은 공기에서 벗어났으니,
나의 눈에는 기쁨이 되살아났다."[67]

'동쪽의 감미로운 사파이어 색채'는 해뜨기 전 동쪽 하늘에서 쉽게 볼 수 있는 풍경이다. 단테는 마치 퍼즐을 맞추듯 시공간을 엮었다. 그리스도 수난일인 금요일 밤에 지옥 숲을 방황하던 그는 부활절인 일요일 새벽에 연옥으로 들어갔다. '수난-밤-숲'이 '부활-새벽-연옥'과 대비를 이루는 시간과 공간 구조다. 모두 '주제-시간-공간'의 형식으로 짜였음을 알 수 있다.

연옥에서 사흘을 보낸 단테는 4월 1일 목요일 오후, 드디어 천상의 하늘에 도착했다.

"이윽고 내 눈앞에는 날개를 활짝 편 빛나는
이미지가 펼쳐졌다. 그것은 겹을 이룬
기쁨을 누리던 영혼들의 형상이었다.

그들 하나하나가 찬란하게 타오르는
햇볕에 비친 루비와도 같았는데,
내 눈에는 그 자체로 영롱하게 빛을 내는 듯 보였다."[68]

지옥·연옥·천국의 세 인용구에서 신곡 전체를 아우르는 주제를 발견할 수 있다. '혼돈에서 구원으로'. 이는 자연 현상과 정확하게 맞물려 있다. '밤에서 낮으로', '어둠에서 빛으로', '숲에서 하늘로'.

앞서 설명한 서양과 동양의 서로 다른 빛 이야기를 떠올려 보자. 단테는 시간과 공간의 변화를 인간 정신의 흐름과 연결지어 서사시를 만들었다. 어둠에서 빛으로, 과거에서 미래로 가는 직선 시간 체계, 즉 서양의 시간관에 바탕을 둔다. 이는 동양의 순환하는 시간 관념과 다르다.

인간은 자연에서 체험하는 흐름과 변화를 근거로 시간 개념을 고안했다. 그러나 시간이라는 개념은 아무리 정교하게 만들어도 완벽하지 못하다. 우주의 흐름과 변화는 인간의 시간 개념을 초월해 있기 때문이다. 거시적으로 보면 우주의 변화는 규칙적이지 않을 수도 있다. 무한히 순환할 것 같은 낮과 밤이 어느새 사라질 수도 있다. 그 어느 것도 절대적으로 규정할 수 없다.

때로 우리는 스스로 만든 언어와 개념에 갇혀 실제를 대한다. A를 통해 B를 만들었는데 B를 통해 A를 규정하는 셈이다. 거꾸로 되었다. 그럼에도 불변의 사실은 존재한다. 모든 것은 변화하고 흐른다는 것이다.

특별한 순간을 포착하다

시간의 흐름을 담은 예술 작품들이 있다. 미술가 김아타의 〈8시간 시리즈〉. '온에어 프로젝트(ON-AIR Project)'의 일부인 이 작품은 세계 여러 도시에서 촬영되었다. 사람이 많이 오가는 도심 거리나 한적한 전원에 카메라를 설치하고 8시간 동안 시공간 현상을 담아냈다. 카메라 조리개를 열고 필름을 노출하면 움직이지 않는 배경은 그대로, 움직이는 사람과 사물은 뿌옇게 찍힌다. 각 도시의 분위기와 색채가 독특하게 표현된다.

김아타의 작품에서 변화하는 자연 현상은 자주 발견되는 주제다. 그는 "존재하는 모든 사물의 사라짐을 통하여 존재의 가치를 역설적으로 설명하고 싶다."라고 했다. 다른 작품 〈얼음의 독백(Monologue of Ice)〉. 작가는 얼음으로 만든 불상을 장시간 촬영했다. 시간이 흐르면서 불상은 점점 녹아내린다. 불상의 형체는 점점 가늘어지다가 한참 지나고 나면 조그만 얼음 막대만 남는다. 결국 모두 물로 변해 흘러내리면서 불상은 사라진다.

작가가 의도했든 그렇지 않든 얼음 불상은 불교 개념을 잘 보여 준다. 물질이 공(空)이고, 공이 물질이라는 '색즉시

공 공즉시색(色卽是空 空卽是色)'. 물질이 공이 되는 것이 아니다. 물질 속에 이미 공이 있고, 물질 자체가 공이라는 말이다. 이 작품은 흐르고 변화하는 자연의 '일부'를 드러낸다. 얼음 불상이라는 형체는 인연(물, 온도, 형틀, 시간)이 모여 잠시 세상에 나타난 존재고, 인연이 흩어지면 자연으로 사라진다. 영구불변의 형상이 아니다. 불교에서는 모든 사람과 사물을 그렇게 본다.

문득 렘브란트의 자화상이 떠오른다. 다른 시대와 문화의 결과물이지만 비슷한 느낌이 있다. 알 수 없는 암흑 속에서 잠시 얼굴을 드러내고 곧 사라질 것 같은 주인공. 유상(有相)과 무상(無相)이 교차한다. 〈8시간 시리즈〉의 안개 속에서 지나갔던, 지나가는, 지나갈 수많은 사람과 물체는 유상이면서도 무상이다. 영원히 존재할 것 같지만 먼지 같은 존재일 뿐이다. 오랜 세월 서 있는 건물은 어떨까? 수백, 수천, 수만 년 동안 촬영할 수 있는 카메라가 있다고 해 보자. 그런 카메라를 거리에 세워 놨다가 아주 먼 훗날 필름을 인화하면 어떤 모습일까? 건물도, 도시도, 문명도 먼지 속으로 사라지고 없을 것이다.

이번에는 다른 방식으로 흐름의 순간을 포착한 작품을 보자. 1976년 미국 유타 주 그레이트 베이신 사막(Great Basin Desert). 한쪽에 둥근 콘크리트 터널 4개가 놓였다. 직

경 2.7미터, 길이 5.4미터의 터널들은 서로 직교하는 십자 모양으로 배치되었다. 미국 대지미술가 낸시 홀트(Nancy Holt)의 작품 〈태양 터널(Sun Tunnels)〉이다.

그녀는 작품을 설치하기 위해 오지를 찾았다. 버려진 마을에서도 한참을 더 들어간 사막의 한 장소. 휑한 바람만 부는 빈 땅에서 홀트는 일출과 일몰, 하지와 동지의 태양 움직임을 조사하였다. 그렇게 축 두 개가 만들어졌다. 우주의 축 위에 배치한 〈태양 터널〉은 방문객에게 특정 순간을 제시한다. 방문객은 일출이나 일몰을 경험하기 위해 이미 하루이틀 전 자신이 사는 집을 떠나왔을 것이다. 먼 거리, 먼 시간을 지나 사막에 다다르면 '그' 순간이 다가온다. 지구의 자전과 공전, 대기 상태와 내가 합일하는 순간. 터널은 그 만남을 중재하는 매개체다. 낸시 홀트는 다음과 같이 말했다.

"이것은 땅과 하늘의 관계를 역전시킨 것입니다. 하늘을 땅으로 내려오게 하고 싶었습니다."[69]

작가는 천체의 움직임과 현상의 흐름을 지상에서 인간이 체험하도록 유도한다. 이 작품은 시간을 균일하게 다루지 않는다. 태양이 터널을 직선으로 정확히 통과하는 순간만을 부각한다. 균등하게 흐르는 시간 질서에 질적 차이를 부

낸시 홀트, 〈태양 터널〉
특정 순간이 사람들에게 새로운 경험을 준다.

여하는 것이다. 이러한 시간과 순간의 개념은 동서고금 많은 문화에서 발견할 수 있는 보편적인 방식이다. 스톤헨지를 비롯한 고대 거석과 구축물에서도 동일한 점을 볼 수 있다. 이에 대해 엘리아데는 다음과 같이 말했다.

"인간은 자신이 그 안에 살고 머무르고 일하도록 운명지어진 시간의 리듬을 벗어나 다른 리듬을 추구한다고 볼 수 있다. 이처럼 인간이 속한 시간—개인적, 역사적 시간—을 초월하여 신비스럽고 상상적인 '이질적' 시간에 침잠하고자 하는 갈망이 과연 없어질 수 있을지는 의문이다. (중략) 현대인은 최소한 '신화적 행위'의 흔적을 보존하고 있다고 할 수 있다."[70]

균일하게 흐르는, 아니, 흐른다고 생각하는 시간 속에서 이질적인 순간이 나타난다. 엘리아데는 이러한 특별한 순간이 인류가 추구하는 보편적 가치라고 했다. 고대 종교에서 현대 예술에 이르기까지 수많은 사례가 있다.

그 특별한 순간들은 종교와 예술에만 있는 것은 아니다. 평범한 우리 일상에서도 얼마든지 마주할 수 있다.

공간의 템포

늦은 시간, 한 여인이 카페에 앉아 있다. 홀로 커피를 마시는 여인 주위에는 아무도 없다. 뒤로 커다란 창이 보인다. 카페 천장에 달린 조명들이 비친다. 창밖으로 주변 모습이 보이지 않는다. 시커먼 어둠이 있을 뿐. 여인은 생각에 잠겨 있다. 눈으로는 커피잔을 바라보고 있지만 그녀는 다른 시간, 다른 공간에 있다.

에드워드 호퍼가 그린 〈자동판매기(Automat)〉 속 풍경이다. 1927년에 그린 작품 제목이 낯설다. 'Automat'은 음료 자판기가 있던 당시 미국 간이식당을 부르는 명칭이었다. 이 그림 속 시간의 템포는 묘한 심리적 울림을 준다.

우리는 시간이 어디서나 동일하게 흐른다고 생각한다. 세계는 그렇게 합의하고 시간을 관리하고 통제한다. 하지만 우리 내면의 시계는 각자 다른 속도로 흐른다. 언제나 빠르게 움직이는 조급한 사람도 있고, 한가로워 보이는 느긋한 사람도 있다.

시간은 상황에 따라 빠르게 가기도, 느리게 가기도 한다. 일상에서 느끼는 시간 감각을 떠올려 보자. 무언가 재미있는 일에 몰두할 때 우리는 시간 가는 줄 모른다. 반대로 하

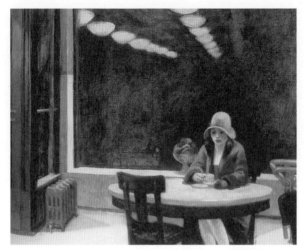

에드워드 호퍼, 〈자동판매기〉
생각에 잠기면 때때로 시간과 장소를 잊는다.

기 싫은 일을 할 때는 시간이 멈추어 있는 것 같다.

독일 문호 괴테(Johann Wolfgang von Goethe)의 『파우스트(Faust)』에 나오는 한 장면을 보자. 악마 메피스토펠레스는 주인공 파우스트를 파멸시키기 위해 지상의 온갖 쾌락을 주기로 약속한다. 파우스트는 쾌락에 빠지지 않으리라 장담한다.

파우스트 나, (중략) 관능의 쾌락에 농락당한다면,
그것은 내게 최후의 날이 될 것이다!
자, 내기를 하자!
메피스토펠레스 좋습니다.
파우스트 이건 엄숙한 약속이다!
내가 순간을 향해
멈추어라! 너 정말 아름답구나! 라고 말한다면
그땐 자네가 날 결박해도 좋아.
나는 기꺼이 파멸의 길을 걷겠다!
그땐 조종(弔鐘)이 울려도 좋을 것이요,
자넨 내 종살이에서 해방되는 것이다.
시계가 멈추고 바늘이 떨어질 것이며,
나의 시간은 그것으로 끝나게 되리라![71]

욕망과 시간을 연결한 이야기가 흥미롭다. 쾌락에 빠진

사람은 시간의 흐름을 멈추고 싶어 한다. 누구나 공감할 만한 이야기다. 하지만 시간의 중지는 삶의 중지를 뜻한다. 결국 쾌락은 종말로 이어진다.

삶에서 경험하는 시간은 균일한 질서와 비균일한 순간을 오간다. 호퍼의 그림 속 여인처럼 도시의 기계적인 시간을 벗어나 자신만의 시간에 침잠해 있을 수도 있다. 시간의 흐름 속에서 간혹 틈이 만들어진다. 경험의 템포는 시계 시간보다 느릴 수도 있고 빠를 수도 있다.

도시와 건축공간에서도 시간은 동일하게 체험되지 않는다. 도시를 걷다 보면 다양한 장소와 마주치는데, 공간마다 경험의 템포는 다르다. 오래되고 여유로운 골목을 거닐면 퇴적된 세월의 흔적이 시선을 붙잡으며 발걸음을 늦추게 한다. 반면 자동차가 달리는 대로나 혼잡한 쇼핑몰에서는 마치 기계 속에 있는 듯 시간과 마음이 바삐 움직인다.

건축가나 디자이너는 이러한 심리적인 시간 경험을 디자인을 통해 구현하기도 한다. 독일 베를린에 위치한 '노이에스 무제움(Neues Museum)'도 그 한 사례다. 트램 역에 내려 도로를 걷다 보면 작은 강 건너편으로 박물관 섬(Museum Island)이 보인다. 박물관 섬은 베를린 도심에 흐르는 슈프레(Spree) 강 위의 섬으로, 대표적인 박물관 다섯 개가 이곳에 모여 있다.

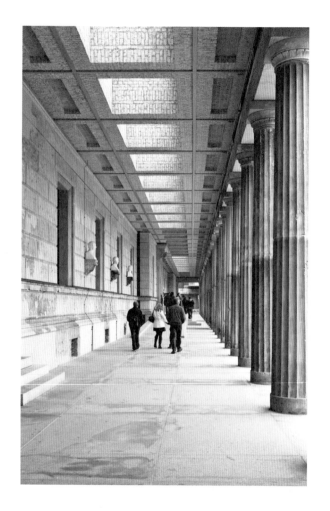

노이에스 무제움 외부 열주
연속된 기둥은 방문객이 발걸음을 옮기게 한다.

노이에스 무제움 중앙 홀
탁 트인 공간이 구심점이 되어 사람들을 머물게 한다.

섬에 들어서면 노이에스 무제움의 열주가 시작된다. 세로 기둥이 나열된 열주 공간은 긴 투시 효과로 독특한 분위기를 자아낸다. 기둥 리듬은 따라 걷는 발걸음과 심리에 영향을 준다.

입구로 들어가 마주한 창에서 들어오는 햇빛을 받으며 계단을 오르면 중앙 홀이 나온다. 열주를 따라 흐르던 시간과 공간이 이곳에서는 멈추어 있다. 정지의 장소. 공간이 시간을 압도한다. 중앙 홀의 역사적인 밀도는 매우 높다. 여러 켜의 시간과 공간이 쌓였다.

1850년대에 지어진 원래 박물관은 제2차 세계대전 때 폭격으로 대부분 파괴되었다. 1997년 리노베이션 설계 경기에서 데이비드 치퍼필드의 안이 당선되며 현재 모습으로 재탄생했다. 원 건물-파괴-재생의 순서다. 건축가는 과거 신고전주의 건물을 그대로 복원하는 대신 전쟁의 상흔을 보존했다. 중앙 홀 벽에서 포탄과 총알 자국을 볼 수 있다. 비판도 많았다. 잊고 싶은 전쟁의 기억을 너무 많이 남겼다는 이유였다. 건축가는 애써 상처를 가리는 대신 과감하게 드러내자고 했다. 중앙 홀은 이 모두를 끌어안으며 무제움의 구심점 역할을 한다.

지금까지 미술과 문학작품, 건축물에 나타난 서로 다른 경험의 템포를 살펴보았다. 〈자동판매기〉와 노이에스 무제

움은 우리에게 고유한 경험의 템포를 제시한다. 하지만 반드시 이를 따를 필요는 없다. 열주 아케이드에서 정지해 머무를 수도 있고, 중앙 홀에서 빠르게 거닐 수도 있다. 하지만 그 공간들은 우리에게 보편적인 감각을 전한다.

중요한 사실이 있다. 보편적인 감각은 공간만이 생성하는 것이 아니라 그 공간의 특정 상태를 사람들이 그렇게 느끼고 받아들이기 때문에 생기는 것이다. 즉 경험의 템포는 삶과 공간이 만나 이루어지는 합주다.

오래된 공간 되살리기

삶과 시간이 퇴적된 공간에는 고유한 아우라가 있다. 이 범상치 않은 아우라는 쉽게 얻을 수 없다. 세월의 켜, 삶의 켜가 겹겹이 쌓여 만들어진다. 낡고 빛바랜 공간들에서 우리는 시간의 무게를 느끼고, 세월의 향기를 맡는다.

유하니 팔라스마는 다음과 같이 말했다.

"우리는 우리가 시간의 흐름 속에 뿌리박고 있다는 사실을 확인하고 싶어 한다. 그리고 이러한 경험을 가능하게 하는 일은 건축의 임무이기도 하다. 건축은 무한한 공간을 품고, 그 안에 우리를 거주하게 한다. 마찬가지로 건축은 무한한 시간을 품고, 시간의 흐름 속에 우리를 거주하게 만들어야 한다."[72]

오래된 고대 도시일수록 시간의 층은 두텁다. 그런 장소에서의 건축 작업은 매우 조심스럽다. 때로는 우리가 '신축'이라고 하는 작업이 없을 수도 있다. 신축이란 무언가를 새롭게 만든다는 뜻인데 두꺼운 시간의 층 속에서는 사실상 모든 건축 행위가 기존 것의 '재해석(reinterpretation)'이

기 때문이다.

이탈리아 시칠리아 섬 살레미(Salemi) 마을의 '도시 재생 (Urban Renewal)' 프로젝트를 보자.[73] 1968년에 일어난 지진으로 마을 중심의 교회를 비롯하여 많은 시설이 파괴되었다. 포르투갈 건축가 알바로 시자(Alvaro Siza Vieira)는 섬세하게 재생 프로젝트에 접근한다. 우선 당국과 협의하에 부서진 교회는 다시 건설하지 않고 폐허로 남겨 두기로 한다. 드러난 교회당 내부가 이제는 새로운 마을 광장이 되었다.

살레미 마을의 도시 재생 프로젝트는 광장과 길 구석구석에 걸쳐 있다. 대부분 지진으로 파괴되기 전의 질서를 따르지만 새롭게 조성된 길도 있다. 마을 전체의 공용 공간을 재해석하고 재조직하는 방식이다. 건축가는 신구의 공간적 통합 외에도 장소의 감성에 집중한다. 새롭게 설치된 길과 광장의 바닥은 인근 마을에서 가져온 밝은 상아색 판석으로 만들어졌다. 이 돌은 살레미 마을의 기존 건축재였던 짙은 황색 석재와 비슷한 재료로, 예전의 분위기와 어우러지면서도 조용히 자신을 드러내는 효과가 있다. 결과적으로 장소가 지닌 고유한 아우라는 유지되면서 또 하나의 시간의 층이 쌓인 셈이다.

살레미 마을 중앙 광장

무너진 교회당 내부는 그대로 마을의 중앙 광장이 되었다.

살레미 마을 도시 재생 프로젝트 평면도

도시가 지닌 시간의 층은 석조 건물 위주의 유럽에서는 두껍게 유지된다. 그래서 일관된 재생이 가능하다. 반면 아시아에서는 목재로 지은 오래된 건물들이 대부분 사라져 버렸다. 하지만 아시아는 유럽과는 다른 고유한 시공간적 특성이 있다. 특히 산업화 이후 집중적으로 변화한 서울 같은 도시에서는 고대 유적, 근대 산업화의 흔적, 현대 건물들이 겹쳐지면서 독특한 지층이 형성되었다. 요즘 이러한 상황을 새롭게 인식하는 관점들이 나타나기 시작했다.

한강을 달리다 보면 눈에 들어오는, 넓고 평평하게 자리 잡은 선유도. 강 남쪽에서 바라보면 멀리 북한산과 남산도 손에 잡힐 듯하다. 이곳은 원래 선유봉(仙遊峯)이라 불리는

야트막한 산봉우리였다. 말 그대로 '신선이 노니는 봉우리'라는 뜻이다. 원래 선유봉은 조선 시대에 겸재 정선도 즐겨 그렸을 만큼 수려한 경관을 자랑하던 곳이다.

일제강점기를 거치면서 선유봉은 무지막지하게 파괴되었다. 각종 관공서에 자재를 공급하기 위해 선유봉의 암석이 채취되기 시작했다. 암반 채취는 광복 후에도 계속 이어졌고, 1978년 정수장이 건설되면서 선유'봉'은 말 그대로 선유'도'가 되었다.

20년 가까이 서울에 수돗물을 공급하던 정수장이 1990년대 말 전격적으로 이전하면서 이곳은 새로운 전기를 맞는다. 쓸모를 다한 거대한 정수장을 두고 고심하던 당국은 공원으로 탈바꿈시키기 위한 설계 공모를 냈다. 건축가 조성룡은 선유도 전체를 생태 공원으로 바꾸는 계획안으로 당선했다. '선유정수사업소'는 '선유도공원'으로 다시 태어났다.

선유도공원의 역사를 보면 크게 네 시기가 중첩된다. 첫째, 20세기 이전까지 장구한 세월 존재해 왔던 선유봉으로서의 시기. 둘째, 암반 채취가 이루어지던 시기. 셋째, 정수장으로 활용되던 시기. 넷째, 2000년부터 시작한 생태 공원으로서의 시기. 서울을 위해 오랜 시간 고생한 선유봉의 모습이 그려진다. 선유도공원만 놓고 보면 고작 20년이 흘렀을 뿐이지만 겸재 정선의 〈경교명승첩(京郊名勝帖)〉까지 아

우르면 수백 년 세월이다. 선유도공원을 계획했던 건축가
의 이야기를 들어 보자.

"선유도에서 바라보는 풍광이 예나 지금이나 일상을 벗
어나 새롭게 마음을 열어주는 것이라면, 옛 선유도의 그
림 같은 모습은, 오늘날 선유정수사업소의 시설물로 인하
여 콘크리트로 이루어진 요새와 같이 바뀐 선유도와 어
떻게 관계를 맺을 수 있을까? 그것은 선유도가 증언하는
가까운 과거와 그리고 현재까지도 우리가 겪고 있는 자
연 파괴와 환경 오염의 과오에서 벗어나 자연의 힘과 아
름다움을 새롭게 느끼고 도시와의 조화롭고 풍요로운 공
존에 대한 꿈을 표현하는 것으로 나타난다."

선유봉을 과거 모습 그대로 복원하는 일은 진정한 재생
이 아니다. 재현일 뿐이다. 파괴의 역사, 과오의 역사를 끌
어안아야 한다. 도시가 스스로 상처를 치유할 수 있도록 해
야 한다. 앞서 살펴본 노이에스 무제움과 살레미 마을 역시
전쟁과 지진의 상처를 안고 있다.

이렇게 세월의 지층이 쌓인 장소는 세대와 세대 사이, 문
화와 문화 사이에 가교를 잇는다. '지속가능성'이란 물리적
인 것만 뜻하지 않는다. 의미와 가치의 문제다.

공간이 퇴적된 세월을 끌어안을 때,
그래서 세월이 잘 보존된 공간을 방문할 때
우리는 그 공간의 매력과
자연스레 묻어나는 지속가능성을 느낀다.

서로를 놓아줄 때

집은 그 안에 사는 사람과 함께 성장하고 늙어 간다. 집도 하나의 생명이다. 삶을 순환시키고 안정을 일구는 생명. 아침이면 출근하고 등교하는 가족을 배웅하고 저녁이면 맞이한다. 자식이 늘고 아이가 크면 집도 변한다. 세간이 늘고 공간도 확장한다. 다른 경우도 있다. 홀로 사는 사람들의 경우, 라이프스타일이 바뀌면 집이 이를 수용한다. 홀로 살든, 둘이 살든, 대가족이 살든, 집은 그 안에 담긴 삶과 함께 살아간다.

공간은 세월의 흐름 속에서 우리와 같이 늙어 갈 때 비로소 '삶의 장소'라는 의미를 지닌다. 거주를 위한 집에서는 물론이고 온종일 일하고 머무는 직장에서도 마찬가지다. 공간은 숨 쉬고, 울고 웃고, 부딪히고 어루만지는 사람과 함께 살아갈 때 가치가 생긴다. 건축은 설계와 시공을 거쳐 지어지는데 완공되고 나면 비로소 스스로의 삶을 시작한다. 설계와 시공은 잉태 과정일 뿐이다. 사람으로 치면 엄마 배 속에 있는 시기. 아기가 세상에 나온 후에야 온전한 사람으로 성장하듯 건축도 마찬가지다.

건축가나 디자이너들은 거주자나 사용자가 개입하기 전

에 깨끗한 상태로 사진을 찍고 싶어 한다. 건축잡지 속 새 건물 사진은 대부분 사람이 살기 전에 잘 꾸며진 모습을 촬영한 것이다. 때로 사람 모습이 보이지만 그마저도 연출한 경우가 대부분이다. 마치 결혼식장의 신부 화장 같다. 과한 화장이 신부의 진정한 모습이 아니듯 연출된 사진도 건축의 진정한 풍경이 아니다. 그 사람만의 세월과 이야기가 묻어나는 얼굴에서, 주름에서, 하얀 머리에서 우리는 삶의 향기를 맡는다. 공간도 마찬가지다.

그렇다면 건축가가 자신이 설계한 집을 몇십 년 후 다시 방문하면 어떤 느낌일까? 집이 여전히 잘 사용되고 있는지, 내부는 바뀌지 않았는지, 아니면 집이 아예 사라진 것은 아닌지 궁금할 것이다. 유명한 근현대 주택 작품 중 많은 수가 박물관으로 바뀌었다. 더 이상 사람이 살지 않는 경우가 많고, 심지어 완공 직후부터 건축주와의 불화로 빈집으로 남겨지는 경우도 있다. 삶과 공간이 조화를 이루지 못한 사례들이다.

영국 건축가 중에 앨리슨과 피터 스미슨(Alison and Peter Smithson) 부부가 있다. 이들이 설계한 주택을 다룬 책『미래의 주택에서 현재의 주택으로(From the House of the Future to a House of Today)』는 흥미로운 자료를 보여 준다. 부부가 1956년에 설계한 집을 다시 방문한 것이다.

데릭 서든(Derek Sugden) 주택은 영국 왓퍼드(Watford)에 있다. 공사 당시, 건축비가 없어 재활용한 벽돌과 공장에서 나온 저렴한 창틀로 지은 집이었다. 우여곡절을 거쳤지만 집은 여전히 거주 공간으로서 역할을 잘 해내고 있다. 곳곳에 빛이 바랬지만 오히려 그 빛바램이 중후함을 더해 준다. 거실, 주방, 식당 모두 옛 모습 그대로다. 전체 공간 구조뿐만 아니라 구석구석 디테일도 똑같다. 바닥 타일도, 천장 서까래도, 주방의 식기 찬장도 여전히 잘 사용하고 있다.

집이 한 가족을 위한 거주 공간 역할을 계속한다는 것. 더군다나 가구와 집기까지 여전하다는 것. 쉽지 않은 일이다. 반세기 넘는 시간 동안 충실한 집은 서든 가족과 혼연일체가 되었다.

"앨리슨과 피터 스미슨에게 집을 짓는 것은 실용적으로 잘 사용되는 부드러운 기계를 계획하는 것이 아니라 하나의 장소 또는 영역을 만드는 것이었다. 그들은 항상 집은 사는 사람들이 선호하고, 그들의 일상생활에 맞아야 하고, 무엇보다도 거주의 예술을 만들 수 있어야 한다고 생각했다."[74]

'거주의 예술'이라는 말을 들으면 멋지고 화려한 실내 인테리어를 떠올릴 수도 있다. 하지만 스미슨 부부는 평범

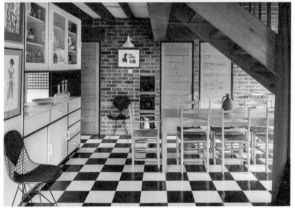

©Historic England Archive, James O, Davies

1956년에 촬영한 서든 주택 식당과 주방, 그리고 현재
큰 변화 없이도 수십 년간 그대로 유지되고 잘 사용되어 왔다.

한 일상생활에서 미학적 가치를 발견할 수 있다고 생각했다. 집과 사람이 함께 나이 드는 것.

사실 서든 주택은 하나의 예시일 뿐이다. 우리는 주변에서 한 장소에 오랫동안 살아가는 수많은 경우를 볼 수 있다. 건축 잡지에 실리지 않는, 심지어 건축이라 불리지도 않는 세계 대다수의 주택들. 이들은 평범하게 살아가는 소시민처럼 자신을 내세우지 않고 어제도, 오늘도, 내일도 묵묵히 제 역할을 하며 살아간다. 삶과 하나가 되어 오랜 세월 함께하는 공간은 아름답다.

하지만 긴 세월 속에서 삶은 변화하기 마련이다. 서든은 2015년 작고하였다. 가족에게는 변화가 찾아왔고, 몇 년 후 서든 주택은 시장에 매물로 나왔다.

2023년 1월 겨울비가 내리는 어느 날. 나는 12년 만에 운조루를 찾았다. 주변에 새로 지은 한옥이 여럿 보였다. 운조루 모습이 예전 같지 않았다. 기와지붕 위에 공사장 가림막과 철판 지붕이 덮여 있다. 이길순 할머니와 만나기로 한 시간이 되었다. 그런데 할머니는 안채가 아닌 행랑채 대문간 방에서 문을 열고 나왔다. 행랑채는 예전에 일꾼들이 쓰던 곳이다. 할머니는 거동이 불편해 보였다. 사랑채로 올라가는 울퉁불퉁한 경사로를 지팡이를 짚고 천천히 올라갔다. 댓돌과 툇마루가 높아 보였다. 할머니는 엉거주춤한 자

세로 힘들게 툇마루에 올랐다. 할머니는 올해 아흔한 살이 되었단다. 스무 살에 시집왔으니 70년 넘게 운조루에서 살고 있는 것이다. 긴 세월을 한 집에서 보낸 소회를 물었다.

"뭐, 그런 건 잘 모르겠어. 요즘은 무릎이 아프당게. 집도 춥고…. 그런 게 불편혀. 안채도 저리 돼비리고."

안채가 사라지고 없었다. 운조루는 조선 시대인 1776년에 지어졌는데, 그간 큰 수리를 몇 번 했다. 1970년대에는 안채 보수공사를 했는데 그 이후로 점점 안채가 한쪽으로 기울었다고 한다. 더 이상 보수를 미룰 수 없어 문화재청 감독하에 안채를 모두 해체한 후 복원하는 공사를 하고 있는 것이다. 주춧돌만 남은 풍경이 당황스러웠다.

"아주 옛날에는 집에 사람들이 북적거렸지. 왜정 때는 행랑채에 빈방이 없었어. 집 없는 이웃이며, 젊은이들이 방에 들어 살고 지 밥벌이들을 했어. 해방 이후에는 객들이 떠나고 우리 가족만 살았는디 그래도 시부모님꺼정 북적 댔당게. 아이고, 집안일이 산더미 같았당게! 그때는 여자라고 사랑채 앞은 지나지도 못혔어."

할머니는 집에 얽힌 이야기를 구수하게 풀어냈다.

"아이고, 예전에는 도둑이 들끓어서 아주 힘들었구먼. 이 그림(오미동가도)도 진즉에 도둑맞어 버렸어. 그나마 사진 한 장 베껴 놓은 게 있어서 다행이지. 명승도첩도 도둑맞어 버리고. 아 글씨, 큰아들은 도둑한테 맞어 가지고 크게 다쳤었구먼."

지난번에도 할머니는 도둑 이야기를 했다. 아무래도 상처가 큰 모양이었다. 할머니의 구술에는 집에 대한 애정과 애환이 섞여 있었다. 이야기를 나누는 동안 할머니는 계속 춥다고 했다. 방으로 옮겨 차를 마시며 대화를 이어 갔다. 이야기를 들을수록 이제 할머니에게는 집이 너무 크고, 춥고, 불편하겠다는 생각이 들었다. 그래도 할머니는 다른 곳으로 이주할 생각은 없다고 했다. 그 말에서 종부로서의 책임감이 느껴졌다.

마당으로 나왔다. 작별 인사를 하고 떠나오는 길. 마을 초입에서 운조루를 돌아보았다. 이제 더 이상 삶과 공간이 조화를 이루지 못하고 있었다. 조선 시대에 대가족과 일꾼들이 함께 살기 위해 지은 집이지만 지금은 구순을 넘기고 거동이 불편한 할머니 홀로 살고 있다. 국가민속문화재로 지정될 만큼 건축적으로 가치가 높지만 현재의 삶과 조화를 이루는가는 전혀 다른 문제다.

세월의 무상함이 느껴졌다. 고정불변하는 것은 없다는

사실을 다시 깨닫는다. 집은 삶과 함께 성장하고 늙어 간다고 했다. 정말 그렇다.

서든 주택도 운조루도 현재의 삶과는 괴리가 있지만, 오랜 세월 그 안의 삶과 희로애락을 함께하며 살아왔다. 이제는 서로를 놓아줄 때가 되었다.

사람과 공간, 하나의 숨결

지금까지 여러 장소를 방문하고 여행했다.

일상 속 집 안을 들어가 보고, 미술관에서 작품을 감상하고, 현대 건축을 구경하고, 도시 골목을 헤매고, 들판과 호수를 산책했다.

사람과 공간이 조화롭게 살아가는 모습은 아름다웠다. 세월이 흐르며 이 조화에는 변화가 오기 마련이다. 오랫동안 함께한 시간이 먹먹함을 자아낸다. 우리는 '사람', '공간'이라는 말로 나누어 표현하지만 사실 이 둘은 하나다. 하나로서의 삶을 살아간다.

'공간'이라는 말을 들으면 보통 빈 공간을 떠올린다. 하지만 우리가 사는 공간은 그런 허공이 아니다. 사람은 우주 진공에서 살아갈 수 없다. 인간의 공간은 지구 대기로부터 출발한다. 적절한 압력이 있고, 중력이 있고, 산소가 있는 특별한 세계다. 광활한 우주에서 여기와 일치하는 곳은 없으리라.

숨 쉴 때 공기가 몸속으로 들어오고 나간다. 눈을 감고 명상하며 길고 깊은 숨을 쉰다. 언어와 생각이 가라앉고 흐르는 숨과 미묘한 감각만 남는다. 나와 세계 사이의 경계가

사라진다. 이 원초적인 체험은 생각 이전의 근원이다. 눈으로 무언가를 볼 때 온갖 빛 현상을 체험한다. 귀로 무언가를 들을 때 소리의 울림을 느낀다. 우리는 공기로 가득 찬 공간이 있고, 별개로 존재하는 빛과 소리가 그 공간을 타고 와 경험된다고 생각한다. 그러나 공간이 없으면 빛도 소리도 없다. 공간이 있더라도 몸과 마음이 없으면 빛과 소리를 느끼지 못한다. 제임스 터렐과 존 케이지의 작품에서 이를 살펴보았다. 아무것도 따로 떼어 낼 수 없다. 사람이 공간이고, 공간이 사람이다.

최초의 집을 떠올려 보자. 엄마 품에 안긴 아기. 아직 언어와 사고 체계를 갖추지 않은 아기는 자신이 사람이라 불리는 생명체인지, 눈앞 형체가 자신을 낳은 엄마인지, 그 사이에 있는 비움이 공간이라 부르는 차원인지 알지 못한다. 대신 오감으로 느끼는 따스한 온도, 부드러운 감촉, 익숙한 향기, 온화한 눈길에서 자신이 보호받고 있음을 직감적으로, 동물적으로 알아차린다. 누가 가르쳐 준 것이 아니다. 몸과 마음속 깊은 각인에서 우러나온다.

즉 아기는 세상을 어떤 살아 있는 현상 자체로 체험한다. 인식하고 분석하기 전에 오감을 통한 감각 작용으로 세상을 맛보는 것이다. 그리고 자신에게 주어진 현상이 안락하고 편안한지 스스로 안다. 우리는 이 안락하고 편안한 통

합의 경험을 평생 추구하며 살아간다. 아이들의 동굴 놀이, 자신에 맞게 공간과 환경을 조절하고 바꾸는 행동, 척박한 자연 속에 보금자리를 마련하고 집과 마을을 가꾸는 모습은 인간과 세계 사이의 조화로운 통합을 추구하는 의지들이다. 공동체 문화로 보면 통합 상태에 대한 보편 기준이 나타난다. 하지만 개인으로 보면 이 기준은 달라진다.

메릴린의 이야기에서 이러한 경우를 보았다. 보통 사람들이 아늑하고 평범하다고 생각하는 집이 그녀에게는 불편한 곳으로 다가왔다. 반대 상황도 가능하다. 어떤 특이한 주택이 있는데 사람들은 이를 어색해 하지만 메릴린은 편안하게 느낄 수도 있다. 같은 공간과 장소에서도 개인의 정서와 기억에 따라 다르게 느끼는 것이다.

여기서 우리는 감각의 깊이로 들어간다. 오감으로 전달되는 감각 정보는 넘쳐난다. 이 많은 감각은 대부분 표피자극에 그친다. 스치고 흘러갈 뿐, 특별한 의미를 지니지 못한다. 거리를 걸을 때 마주치는 수많은 감각 자극을 모두 기억하는 사람은 없다. 하지만 어떤 자극은 안으로 파고들어 마음을 건드린다. 내면의 지층을 통과한 경험은 기억의 보고에 쌓인다. 그런 기억이 모여 한 사람의 정체성을 만든다. 여기에 부모와 조상으로부터 물려받은, 자신이 의식하지 못하는 무의식적인 기질도 합류한다. 그렇게 한 사람의 내면은 깊은 심연으로 내려가 고유한 동굴이 된다.

이 동굴은 내면에 감추어져 있을 것 같지만 세상을 경험하는 순간순간 밖으로 나온다. 어떤 공간과 장소를 마주했을 때 생기는 느낌과 기분은 바깥세상과 내면 동굴이 만나 벌어지는 현상이다. 그러므로 동굴은 마음속 깊이 내려가 있기도 하지만 동시에 세상과 얼기설기 짜여 있는 알 수 없는 무한 구조다. 우리는 호흡할 때 공기만 들이쉬고 내뱉는 게 아니다. 감정과 기분도 들이쉬고 내뱉는다. 폐로 들어가 온몸 구석구석 순환하는 산소처럼 감정과 기분도 마음속에 용해된다.

도시와 건축은 표피적인 자극을 추구하는 장소보다, 정신적 편안함과 안락함을 주는 장소가 되어야 한다. 진정한 치유의 장소는 병원이 아니라 집과 도시다. 치료는 병원에서 이루어지지만 치유는 일상 장소에서도 가능하다. 공간은 사람을 치유할 수 있다. 이러한 일상 장소가 많을 때 몸도 마음도 도시도 건강하다. 건물이 자신만 바라보라고 외치면 사람과 건축의 관계에서 사람은 소외된다. 그 건물은 통합된 현상 경험에서 자신을 떼어 내 하나의 조각처럼 보이기를 원한다. 이때 대상화와 분리화가 일어난다. 끝없이 소비를 부추기는 자본주의 문화의 밑바탕에는 대상화와 분리화가 있다. 그 속에서 우리는 지쳐 간다.

잘 맞는 옷을 입고 편한 신을 신었을 때 우리는 옷을 입

었는지 신을 신었는지 느끼지 못한다. 그런 옷과 신처럼 우리가 그 안에 있는지조차 알 수 없는 일상 장소들이 사실 평소 우리 삶을 지탱해 가는 기반이자 배경이다. 이런 장소에서는 대상화와 분리화가 일어나지 않는다. 삶과 공간이 이미 통합되어 있지만 인식하지 못할 뿐이다. 이 책에서 많은 유명 건축물을 다루었지만 정말 중요한 곳은 바로 이런 일상 장소들이다. 서로 다른 개개인에 맞는 장소들이 형성되고, 그들이 모여 공동체를 이루고, 공동체가 고유한 문화를 만들어 가야 한다.

모든 장소는 세월의 흐름에 따라 변해 간다. 건축물은 그대로 남아 있을지도 모르나 우리 삶은 바뀌고, 사람과 공간의 관계 역시 변한다. 서든 주택과 운조루에서 이러한 모습을 보았다. 종국에는 건축 역시 사라질 것이다. 영원한 것은 없다. 고정되고 불변하는 건축의 모습과 개념은 긴 세월로 볼 때 큰 의미를 갖지 못한다. 바슐라르는 집이 내부의 문명에 의해 매일 다시 태어난다고 했다. 건축과 도시에도 이를 적용할 수 있다. 건축과 도시도 매일 다시 태어난다. 아니, 태어나야 한다. 어떻게 인식하고 행동하는가의 문제다. 그러면 삶과 공간의 관계 역시 살아 있는 현상으로서 매일 새로워질 수 있다.

사람은 세상에 태어나 최초의 집을 맛보고 생을 살아간다. 최초의 집은 형체가 있는 집이 아니다. 보이지 않는 경

험의 집이다. 아기는 세상에 나와 통합의 세계를 체험한다.
인류에게 가장 소중한 가치를 배워 나가는 것이다. 사람과
사람, 사람과 환경, 사람과 세상의 부드러운 조화와 통합.
이보다 더 중요한 가치가 있는가. 최초의 집은 최초의 집이
아니다. 최후의 집이자, 인류의 집이다.

공간을 거니는 것은 삶을 거니는 것이다.
공간을 향기 맡고, 듣고, 만지는 것은
삶을 향기 맡고, 듣고, 만지는 것이다.
공간을 기억하는 것은 삶을 기억하는 것이다.
공간을 짓는 것은 삶을 짓는 것이다.
오늘도 우리는 그 하나의 숨결을 산다.

주

1 Rasmussen, Steen Eiler, *Experiencing Architecture*, The MIT Press, 1964, p.34

2 Marcus, Clare Cooper, *House as a Mirror of Self*, Conari Press, 1995, pp.115~122 (1장 3절 '보이지 않는 벽'의 전체적인 내용은 이 책에 실린 메릴린의 사례를 요약하고 재구성한 것이다.)

3 Marcus, Clare Cooper, 위의 책, p.116

4 마르틴 하이데거, 이기상 · 신상희 · 박찬국 옮김, 『강연과 논문』, 이학사, 2008, p.184 (저자가 번역문을 일부 수정함)

5 마르틴 하이데거, 위의 책, pp.189~190 (저자가 번역문을 일부 수정함)

6 김광현, 〈건축과 공간〉, 《이상건축(69호)》, 이상건축, 1998, p.71 (〈원시 오두막〉과 〈류이주 영정〉의 공간적 비교는 이 글을 참고하였다.)

7 R. M. 릴케, 문현미 옮김, 『말테의 수기』, 민음사, 2009, p.9

8 R. M. 릴케, 위의 책, p.33

9 C. Norberg-Schulz, 김광현 옮김, 『실존 · 공간 · 건축』, 태림문화사, 1985, p.53

10 가스통 바슐라르, 곽광수 옮김, 『공간의 시학』, 동문선, 2003, p.96

11 가스통 바슐라르, 위의 책, p.97

12 Larson, Kent, *Louis I. Kahn: Unbuilt Masterworks*, The Mona-

celli Press, 2000, p.204

13 김광현, 〈건축과 구성〉, 《이상건축(73호)》, 이상건축, 1998, p.106
 (알도 반 아이크의 다이어그램과 루이스 칸의 '베니스회의장' 비교는
 이 글을 참고하였다.)

14 van Eyck, Aldo, "whatever space and time mean, place and occa-
 sion mean more"

15 볼프강 마이젠하이머, 김정근 옮김, 『공간의 안무: 시간 속에서 사라지
 는 공간』, 동녘, 2007, p.23

16 Sommer, Robert, *Personal Space*, Bosko Books, 2007, p.41

17 에드워드 홀, 최효선 옮김, 『생명의 춤』, 한길사, 2002, 그림 1,2

18 에드워드 홀, 위의 책, p.197

19 Menges, Axel, *Jørgen Bo & Vilhelm Wohlert: Louisiana Muse-
 um, Humlebæk*, Wasmuth, 1993, p.7

20 Menges, Axel, 위의 책, p.10

21 김승옥, 『무진기행』, 민음사, 2009, pp.10~11

22 Marcus, Clare Cooper, 앞의 책, p.34

23 Cage, John, "There is no such thing as an empty space or an
 empty time. There is always something to see, something to
 hear. In fact, try as we may to make a silence, we cannot."
 (http://www.brainyquote.com/quotes/quotes/j/johncage133705.
 html)

24 수잔 손탁, 이병용 · 안재연 옮김, 『급진적 의지의 스타일』, 현대미학사, 2003, p.21

25 피에르 폰 마이스, 정인하 · 여동진 옮김, 『형태로부터 장소로: 건축의 보편적 원리를 찾아서』, 시공문화사, 2000, p.133

26 고야마 히사오, 김광현 옮김, 『건축의장강의』, 국제, 1998, p.82

27 장파, 유중하 외 4인 옮김, 『동양과 서양, 그리고 미학』, 푸른숲, 1999., p.49

28 김지하, 『김지하 전집 제3권: 미학사상』, 실천문학사, 2002, p.274

29 타니자끼 준이찌로, 김지견 옮김, 『음예공간예찬』, 발언, 1999, pp.60~61

30 미하엘 보케뮐, 김병화 옮김, 『렘브란트 반 레인』, 마로니에북스, 2006, p.59

31 노르베르트 슈나이더, 정재곤 옮김, 『얀 베르메르』, 마로니에북스, 2005, p.87

32 츠베탕 토도로프, 이은진 옮김, 『일상 예찬』, 뿌리와이파리, 2003, p.218

33 Keller, Max, *Light Fantastic*, Prestel, 2006, pp.170~171

34 Keller, Max, 위의 책, pp.174~175

35 막스 피카르트, 최승자 옮김, 『침묵의 세계』, 까치, 2001, p.168

36 R. M. 릴케, 앞의 책, p.56

37 Rasmussen, Steen Eiler, 앞의 책, p.40

38 카를 G. 융 외, 이윤기 옮김, 『인간과 상징』, 열린책들, 2009, p.46

39 피에르 폰 마이스, 앞의 책, p.30

40 Tolaas, Sissel, "Challenging people to use their noses gives them new methods to approach their realities; it doesn't matter whether they smell a so-called bad or good smell. What counts is that they rediscover their own surroundings in that very moment —be it other human beings, places, the city—and start to approach it differently." (http://www.ediblegeography.com/talking-nose)

41 존 듀이, 이재언 옮김, 『경험으로서의 예술』, 책세상, 2007, p.57

42 A few notes about silence and John Cage, CBC, November 24, 2004

43 Rasmussen, Steen Eiler, 앞의 책, p.231

44 구교와 개신교에서 음악의 역할 차이에 대한 부분은 한양대학교 음악대학 정경영 교수의 설명을 듣고 정리하였다.

45 Pallasmaa, Juhani, *The Eyes of the Skin: Architecture and the Senses*, John Wiley & Sons, 2005, p.56

46 Colomina, Beatriz, *Sexuality & Space*, Princeton Architectural Press, 1992, p.92

47 타니자끼 준이찌로, 앞의 책, pp.28~29 ("고래의 하이쿠를 짓는 사람들은"이란 구절은 저자가 "예로부터 시인들은"으로 바꿨다.)

48 Pallasmaa, Juhani, 위의 책, p.41

49 Thoreau, Henry David, "I went to the woods because I wished to live deliberately to front only the essential facts of life, and see if I could not learn what it had teach and not, when I came to die, discover that I had not lived." (월든 호수의 소로 오두막 터에 적혀 있는 그의 글이다.)

50 헨리 데이비드 소로, 강승영 옮김, 『월든』, 이레, 2001, p.67

51 헨리 데이비드 소로, 위의 책, p.185

52 헨리 데이비드 소로, 위의 책, p.139

53 이탈로 칼비노, 이현경 옮김, 『보이지 않는 도시들』, 민음사, 2007, pp.17~18

54 가스통 바슐라르, 앞의 책, p.82

55 카를 G. 융 외, 앞의 책, p.144

56 Kiefer, Anselm, Auping, Michael, *Anselm Kiefer: heaven and earth*, Modern Art Museum of Fort Worth in association with Prestel, 2005, p.28

57 Kiefer, Anselm & Auping, Michael, 위의 책, p.168 (2004년 바르작(Barjac)에서 있었던 마이클 아우핑(Michael Auping)과의 인터뷰를 인용하였다.)

58 카를 G. 융 외, 앞의 책, p.129

59 피에르 폰 마이스, 앞의 책, p.147

60 Chipperfield, David, *David Chipperfield 1991-2006*, El Croquis, 2006, p.127

61 신경숙, 『엄마를 부탁해』, 창비, 2011, p.238

62 가스통 바슐라르, 앞의 책, p.161

63 가스통 바슐라르, 앞의 책, p.175

64 안드레이 타르코프스키, 김창우 옮김, 『봉인된 시간』, 분도출판사, 2007, p.262

65 안드레이 타르코프스키, 위의 책, pp.271~272

66 단테 알리기에리, 박상진 옮김, 『신곡: 지옥편』, 민음사, 2009, p.7

67 단테 알리기에리, 박상진 옮김, 『신곡: 연옥편』, 민음사, 2009, p.9

68 단테 알리기에리, 박상진 옮김, 『신곡: 천국편』, 민음사, 2009, p.159

69 Holt, Nancy, "Touching the Sky: Artworks Using Natural Phenomena, Earth, Sky and Connections to Astronomy." *Leonardo*, vol.21, no.2, 1988, p.123

70 M. 엘리아데, 박규태 옮김, 『상징, 신성, 예술』, 서광사, 1991, p.107

71 요한 볼프강 폰 괴테, 정서웅 옮김, 『파우스트 1』, 민음사, 2009, pp.95~96

72 Pallasmaa, Juhani, 앞의 책, p.32

73 Schittich, Christian, *Building in Existing Fabric*, Birkhäuser, 2003, pp.38~39 ('살레미 도시 재생' 프로젝트의 설명과 도판은 이

책의 내용을 재정리한 것이다.)

74 Risselada, Max & van den Heuvel, Dirk, *Alison and Peter Smithson: From the House of the Future to a house of today*, 010 Publishers, 2004, p.10

공간의 진정성

깊은 사색으로 이끄는 36편의 에세이

1판 1쇄 발행 | 2023년 6월 25일
1판 2쇄 발행 | 2023년 10월 10일

지은이 김종진

펴낸이 송영만

펴낸곳 효형출판
출판등록 1994년 9월 16일 제406-2003-031호
주소 10881 경기도 파주시 회동길 125-11(파주출판도시)
전자우편 editor@hyohyung.co.kr
홈페이지 www.hyohyung.co.kr
전화 031 955 7600

© 김종진, 2023
ISBN 978-89-5872-214-4 03600

값 17,000원